PEN GUIDE BOOK FOR

CALLIGRAPHY / COLORING / ILLUSTRATION

大人的筆世界

鉛筆、原子筆、鋼筆、沾水筆、工程筆、麥克筆、特殊筆，
愛筆狂的蒐集帖

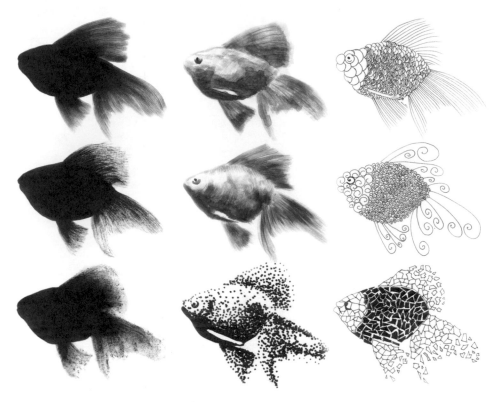

以深淺不同的黑色呈現各種效果，讓這尾魚更活潑生動。

@AnnaSvist / Pixabay

前言

　　有人喜歡蒐集公仔，有人偏愛蒐集鞋子，而我則是專門蒐集筆。除了價格昂貴的鋼筆買不下手，一旦知道喜歡的作家、插畫家，甚至是社群網站上名人愛用哪種筆或文具，我都會因為好奇而收為囊中之物。「用這種筆畫畫，效果會更好嗎？」「原來那種筆可以這樣用啊？」好奇心殺死一隻貓，我的嗜好有幸集結成一本書。

　　其實不是什麼值得誇耀的事，我因為非常喜歡提筆寫字與畫畫，在網路上經營了一個部落格，專門分享這類大小事。我把文具整理好拍照上傳，加以評論與介紹，周遭朋友知道我以此為樂後，也會私下問我許多相關問題。

　　例如有朋友想嘗試寫一些藝術字，但是不曉得該用什麼筆，又或者彩色鉛筆的品牌千百種，到底哪個牌子最好用？手繪圖時用什麼筆才能畫出風格……品牌款式那麼多，這些筆又長得那麼像，很多人在一開始，一定都曾懷疑自己是否有選擇障礙，當然我也有相同的經歷。

同一張圖用不一樣的筆畫，

就會呈現截然不同的感覺，

我想這大概就是筆工具的魅力吧！

　　雖然我稱不上達人級蒐藏家，但是在這本書裡，我公開分享過去所有蒐集的筆工具，絕無保留。書中提到的筆和其他工具，大部分都是我原本就使用的，即使是新買來的，也絕對經過試用。無特別標記著作權的照片，是我自己畫的，至於一些超出我能力範圍的範例照片，則是透過在網路上請益，從各方蒐集而來的資料，我再從中嚴選一些值得參考的內容，收錄在本書中。希望這本書對於需要用到筆的讀者有所助益，讓大家在開始塗塗寫寫之前，都能買到最合適的筆。

　　當然，還有不是為了寫字畫畫，單純只想蒐藏，只要一筆在手就會覺得心滿意足的你！不要懷疑，這本書就是為你所寫！

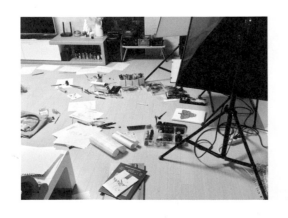

這是我家裡客廳一隅，排隊等拍照的筆和素描簿散落一地。最後我要感謝身懷六甲的妻子，總是默默的在旁邊支持我，當然還有即將出世，一定很可愛（？）的女兒，這本書是老爸給妳最棒的禮物。

目錄 CONTENTS

鉛筆

PENCIL

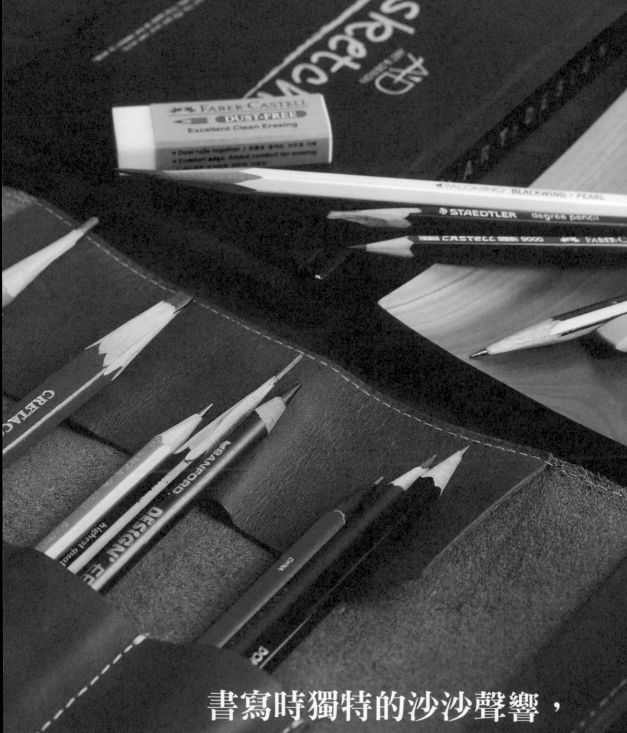

書寫時獨特的沙沙聲響，
是鉛筆的最大魅力！

鉛筆是我們最熟知的筆工具，鉛筆裡細長的筆芯是
由石墨和黏土結合後烘烤而成，外包層則是木桿。

以鉛筆呈現完美的漸層效果

　　人從呱呱墜地後，第一個能在自己手裡運用自如的筆工具應該就是鉛筆了！也許因為回憶使然，或者喜歡寫在紙上沙沙作響的聲音，到現在還是有很多人喜歡使用鉛筆。相較於其他筆工具，鉛筆的歷史可說是相當悠久，能夠一直延續到現在，當中有許多原因，不過我認為最大的優點，是使用方法簡單，而且非常方便。單靠鉛筆就能呈現數十種明暗表現（漸層或濃淡），掌上工夫了得的人甚至用一枝4B鉛筆，就可以完成一副完美畫作，無任何不足之處。各式各樣的鉛筆雖然看起來相似，然而各自有功用。鉛筆的種類主要可以用廠牌和特徵來畫分，如果運用得當，一定可以達到更豐富的效果！

　　已逝的韓國畫家元錫淵先生，非常擅長用鉛筆畫螞蟻，因此有「螞蟻畫家」之稱，我非常讚賞他對鉛筆的看法。

鉛筆之中藏有音韻，有低音也有高音，有悲傷也有快樂。鉛筆是有彩色的，有彩色的地方，就有溫暖、悲傷、快樂與孤獨。鉛筆可以捕捉到生命裡細微的氣息與共鳴，是詩句也是哲學。

—鉛筆畫家元錫淵先生—

鉛筆是彩色的？

　　鉛筆是彩色的，當然這裡所指並非彩色鉛筆畫出來的繽紛色彩。觀察鉛筆的尾巴，便能發現由英文字母與數字組合的HB、2H、4B等字樣。鉛筆的筆芯是石墨（Graphite）與黏土混合後放進窯中烘烤而成，石墨是碳原子疊層組成的結晶體。筆芯的軟硬度取決於黏土與石墨的混合比例，顏色淡的筆芯質地較硬，反之則較軟。上面提到的英文字母與數字，代表鉛筆的濃度和硬度。除非是專業的藝術家，才能只用一枝鉛筆畫出完美的漸層色，一般人利用各種濃度的鉛筆，也能畫出類似的效果。其實黑色鉛筆能呈現出的顏色效果，並不亞於有數十種顏色的彩色鉛筆，甚至能做出更有深度的表現。

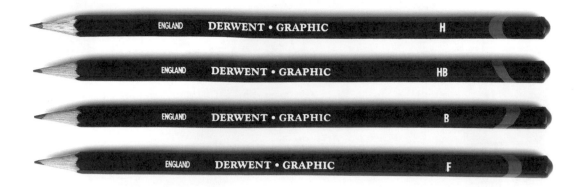

通常鉛筆的等級分成9H～9B，不過也會因廠牌不同而有些微的差異（坊間甚至可以看到10H與10B的）。選購時，只要依照製圖、素描、筆記等用途與需求進行篩選即可。H代表「HARD」，B代表「BLACK」，F則代表「FIRM」。H的數字越多，表示筆芯質地越硬，寫出來的顏色比較淡；相反的，B的數字越多，表示筆芯質地較軟，寫出來的顏色比較黑。

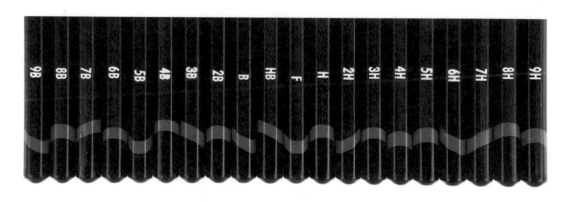

B (BLACK)	F (FIRM)	H (HARD)
筆芯較軟，顏色較深	← →	筆芯較硬，顏色較淺

9B 8B 7B 6B 5B 4B 3B 2B B HB F H 2H 3H 4H 5H 6H 7H 8H 9H

使用鉛筆只要留意一點，就是數字多的B筆芯因為質地軟，很容易弄髒手和畫；相反的，數字多的H筆芯因為非常尖銳，很有可能把紙劃破。說到美術用鉛筆，一般人都會想到4B鉛筆，對於喜歡把畫畫當興趣的人來說，我個人推薦2B與3B鉛筆，理由是筆芯硬度適中，可以充分表現明暗漸層，而且不太會弄髒紙，用橡皮擦就能擦得乾淨溜溜。

尋找最佳「筆友」

　　鉛筆的起源，最早可以追溯到2000年前的希臘。我們現在使用的鉛筆以及類鉛筆型態，最早是1564年英國人以木片、紙、線將石墨包覆使用而來。鉛筆不枉其數百年的歷史，有各樣的品牌產品問世，要從中找出最適合自己的鉛筆，實在是艱鉅的任務。以下我要介紹幾種挑選鉛筆的方法與各家產品評比，給讀者們一些建議，希望大家都能找到用起來最順手的好「筆友」。

TIPS 選鉛筆的好方法

1. 進行試畫。尤其是畫線條時，必須沒有異物感，畫的時候感覺流暢，線條粗細要均勻。
2. 石墨必須穩定且均衡的附著在紙張上，才是優質的石墨。如果吸附力不好，石墨屑會把紙弄髒，到時整張作品就毀了。
3. 藉由削鉛筆也能看出端倪。如果外面包覆的木桿品質不好，則無法充分支撐筆芯，容易斷裂，就會使鉛筆的壽命減短。

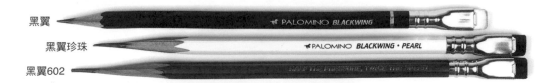

黑翼
黑翼珍珠
黑翼602

帕洛米諾黑翼（PALOMINO BLACK WING）

（＊黑翼系列並沒有特別標出硬度。黑翼相當於4B鉛筆，黑翼珍珠相當於3B鉛筆，黑翼602相當於2B鉛筆。）

黑翼（Black Wing）是埃伯哈特・輝柏（Eberhard Faber）公司製造販賣的鉛筆，為世界各地知名人士一致推崇，製作家喻戶曉的卡通《樂一通秀》、《湯姆與傑利》的動畫師查克・瓊斯（Chuck Jonse）更是愛用者。黑翼曾一度於1998年停止生產，後來在廣大愛用者的請求之下，12年後由帕洛米諾（Palomino）公司重新生產，目前市面上皆有販售。帕洛米諾公司透過徹底的研究與調查，除了重現黑翼原本的質感，也再一次提升了品質，因而獲得良好的口碑。喜歡用鉛筆的人，有機會一定要用用看，我個人也是這個品牌的愛用者，質感非常柔和，唯一美中不足的是消耗速度比較快。鉛筆尾巴的橡皮擦是可分離式的，可另外買橡皮擦裝上去。

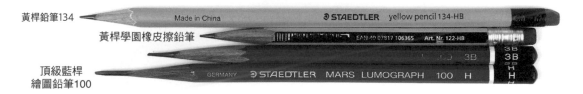

黃桿鉛筆134
黃桿學園橡皮擦鉛筆
頂級藍桿
繪圖鉛筆100

施德樓頂級藍桿繪圖鉛筆100
（STAEDTLER MARS LUMOGRAPH 100）

來自德國，擁有180年歷史的施德樓品牌鉛筆，廣泛被運用於製圖、筆記、繪畫上，其中以招牌藍色示人的頂級藍桿系列（Mars Lumograph），只要是美術科班出身的都一定用過。筆芯的強度很夠，所以不容易斷裂，與紙張摩擦時所發出獨特的沙沙聲更是魅力之處。

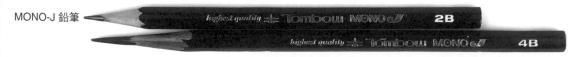

MONO-J 鉛筆

蜻蜓牌MONO J / MONO 100鉛筆
（TOMBOW MONO J / MONO 100）

這就是眾所皆知的蜻蜓牌（Tombow）鉛筆，是日本的品牌，超微粒子加上石墨質地非常柔軟，很適合畫豐富的色感與色調，所以主要用來畫素描。此系列主要以MONO J和MONO 100為主，MONO 100是J的上一個型號。關於蜻蜓牌鉛筆有一個有趣的說法，鉛筆上都會有一隻蜻蜓標誌，仔細看會發現蜻蜓的翅膀有一些差異，如果是翅膀塗滿顏色的表示為舊型號，如果是空心的則是新型號，手中正好有蜻蜓牌鉛筆的人，不妨檢查一下上面的標誌。

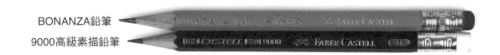

美國三福DESIGN EBONY鉛筆
（SANFORD DESIGN EBONY）

美國三福DESIGN EBONY是許多女孩用來畫眼線的工具，特點是筆芯很粗，而且非常柔軟。這枝鉛筆的直徑7mm，筆芯就佔了4mm，很適合用來塗面積較大的畫，除了筆芯質地柔軟，另一項優勢就是可以用很久。此款筆被廣泛用於設計，也很適合畫感覺溫馨的插畫。

BONANZA鉛筆
9000高級素描鉛筆

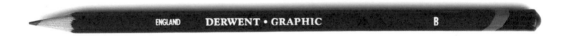

輝柏9000高級素描鉛筆
（FABER-CASTELL CASTELL 9000）

輝柏是最早做出六角鉛筆的公司，其最具代表性的鉛筆為9000高級素描鉛筆（CASTELL 9000），品質受到鉛筆愛用者大力讚賞。與他牌鉛筆比起來筆芯偏軟，喜歡使用鉛筆的人有機會一定要試試，也許是最適合你的。

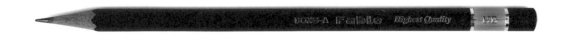

德爾文繪圖鉛筆（DERWENT GRAPHIC）

德爾文繪圖鉛筆從9H到9B一應俱全，適合用於凸顯細節、速寫以及豐富的明暗表現，因為筆桿和筆芯非常堅固，可以穩定呈現出多種色調。光使用這個品牌的鉛筆，便能畫出豐富的明暗對比，特別推薦給著重繪畫細節的朋友。

東亞鉛筆（DONG-A FABLE）

為韓國本土製鉛筆，筆桿以檜柏木製成，削鉛筆時能感覺到滑潤感，是一款非常優質的鉛筆。因為筆芯柔軟，平常我喜歡拿來寫筆記，書寫時能聽到沙沙作響的聲音，而且會散發出隱隱約約的木頭香氣。

文華鉛筆（MUNHWA DEOJON HI-MIC）

韓製鉛筆，在韓國凡是有點年紀的人，學生時期應該都用過這個牌子的筆。特色是筆芯表色會依照筆芯硬度的不同而有些差異，筆桿同樣以檜柏木製成，種類從6H～4B，有許多蒐藏家偏愛舊型號的鉛筆。

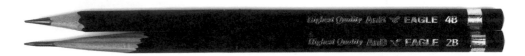

AnB老鷹鉛筆（AnB EAGLE）

美術用品購物網站「畫房網（www.hwabang.net）」出品的鉛筆，使用優質材料製成，而且價格非常實惠，是許多考生愛用的鉛筆。我曾因好奇心買來試用過，觸感光滑的筆桿加上柔軟的筆芯，價格又很實在，堪稱是低價潛力股。（目前只生產2B和4B兩種）

哥達優質藝術繪圖筆（CRETACOLOR FINE ART GRAPHITE）

200年前將石墨與黏土混合做出鉛筆，自此讓鉛筆大眾化的奧地利老牌文具公司旗下產品，這款鉛筆在韓國雖然知名度不高，但是非哥達牌不用者大有人在，深受筆癡的愛戴。筆桿以高級檜柏木製成，觸感光滑。書寫時有扎實的沙沙聲響，極具魅力。唯一美中不足的是，想畫深色時，手腕必須稍微出點力氣。（種類從9H～9B）

TIPS 削好的鉛筆和沒削的鉛筆

購買鉛筆時，你會發現陳列架上的鉛筆，有些是已經削好的，有些則是沒有削的完整鉛筆。其實這當中大有學問，削好的鉛筆除了買來可以立刻使用，另一個含意就是鉛筆製造商特意展示筆芯硬度，即使削好了經過運送過程，也不會斷裂。另外，很多人會以為工廠削鉛筆時，是使用類似削鉛筆機的工具，其實並非如此，工廠是使用磨砂紙削鉛筆。

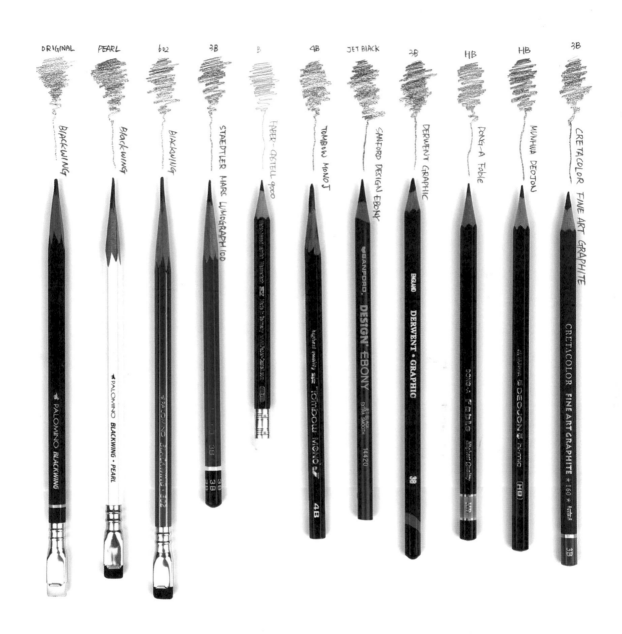

優質好用的鉛筆非常多，

但並不代表隨便就能畫出令人滿意的作品，

別人覺得好用的筆工具，有時候並不一定適合自己，

多多嘗試不同的筆，

一定可以遇到那枝能凸顯自己畫風的筆工具。

 ## 扁筆桿，不會滾來滾去的木工專用鉛筆

　　木工工作時，經常需要在木頭上畫線做記號，若仔細觀察，就能發現他們手中的鉛筆，外型方方扁扁的，這樣的設計主要方便木工工作時，鉛筆不會隨意亂滾動。假如木工使用一般的圓形或六角形鉛筆，往往一不小心鉛筆就會滾到天涯海角，總得耗費一番工夫才能找到。扁平的筆桿和筆芯很好掌握，不僅方便畫大範圍的畫，畫複雜的細節也不怕，所以有很多人雖然不是木工，卻偏愛以木工鉛筆畫畫。

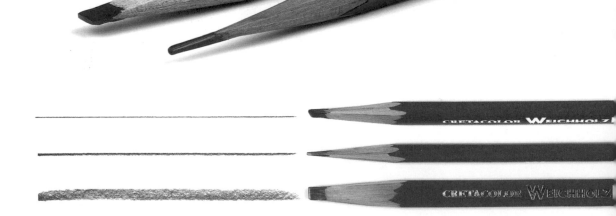

　　木工鉛筆比一般鉛筆要大，相對來說，硬度與濃度的種類並不多樣，不過單靠一枝筆照樣能畫出多種粗細的線條，可以充分勝任素描與速寫的工作。

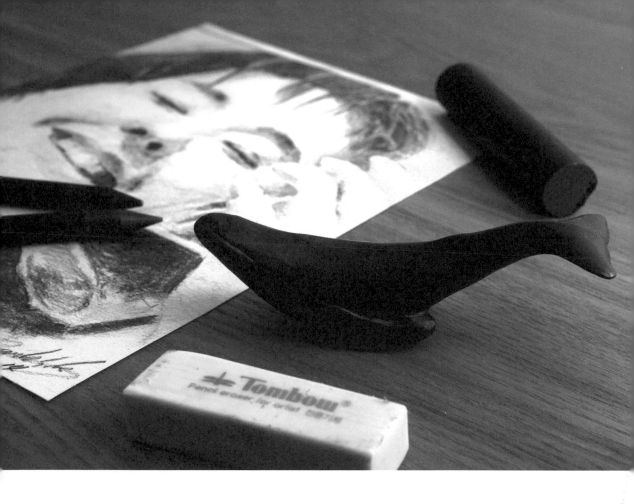

有著超厚筆芯的純石墨筆

　　純石墨筆（Graphite）的外觀看起來和普通鉛筆沒兩樣，如果仔細瞧，會發現並無筆桿包覆，鉛筆本身就是一整根的厚實筆芯。雖然鉛筆本身就是一枝石墨，但是表面因為上了一層塗層，所以握在手裡，不至於把手沾得到處烏漆抹黑。此款鉛筆的優點是能快速進行大面積上色，而且能做多層顏色的表現，可充分活用於速寫與素描之上，或者利用刀片輕刮，以手指將紙上的黑屑抹暈開來，便能創造出獨特的效果。不過，這款鉛筆一旦掉到地上很容易摔碎，所以要特別注意。

一枝鉛筆底下的大千世界

小貓咪身上的毛非常真實生動⋯⋯

@culturalibre / Pixabay

純石墨筆

愛人的臉龐。手指頭輕輕一抹，陰影效果自然形成。

@dietmaha / Pixabay

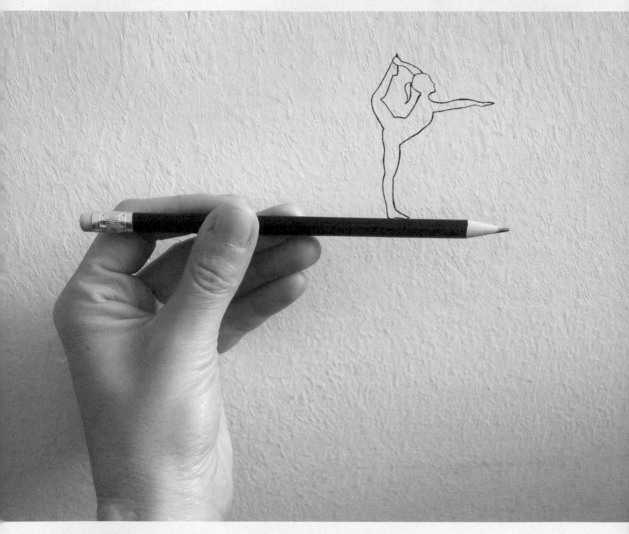

鉛筆上的芭蕾舞伶

雖然是牆上的畫，但是舞者彷彿站在鉛筆上翩翩起舞一般，非常有趣。

用鉛筆畫的鉛筆

用鉛筆畫鉛筆，算是鉛筆的自畫像嗎？

不易折斷，可在多種材質書寫的福樂士（FLEXCILS）

實心構造的福樂士，與石墨、壓縮炭筆類似，不過擁有驚人的柔軟性，不怕折斷還可以彎曲，鉛筆本身的顏色也不會沾到手，跟鉛筆一樣削完即可使用，最棒的是可以書寫在多種材質表面上。

福樂士的材質為石墨合成，可用於紙、塑膠、烤漆面板、木頭表面，使用的範圍非常廣泛。因為是鉛筆，所以用橡皮擦就能擦掉，而且無毒無味，符合兒童玩具的安全標準，也很適合小朋友使用。

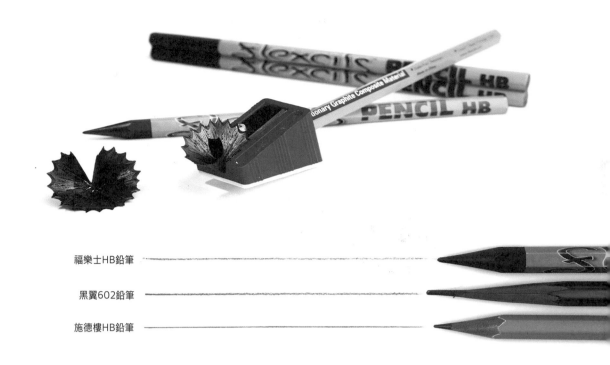

福樂士HB鉛筆 ——————————————

黑翼602鉛筆 ——————————————

施德樓HB鉛筆 ——————————————

 用削鉛筆器削，發現不太會產生黑屑，感覺像在削橡皮一樣。因為材質本身特性使然，筆尖很快就會磨鈍，質感跟偏軟的彩色鉛筆、8B以上的鉛筆非常類似。寫筆記、畫素描的時候，顏色偏向HB的濃度，不過無法像鉛筆那樣描寫出細節。包包裡放一枝，在戶外靈感乍現時，可用於較粗略的素描，或現場簡圖等各種作業。

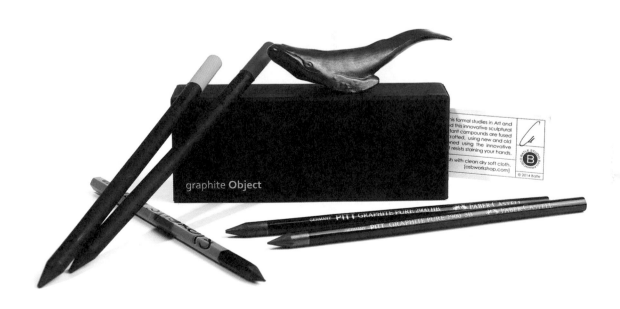

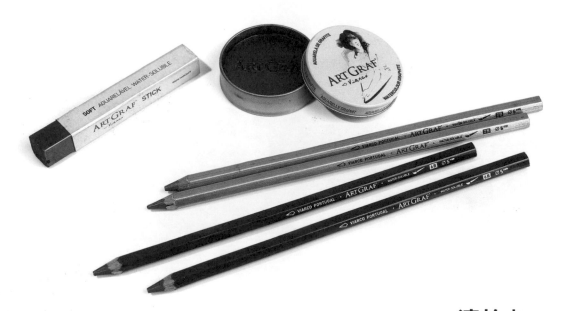

溶於水，
可呈現豐富效果的水墨素描鉛筆

　　畫水彩畫時，一般都會先以鉛筆打草稿，這是因為鉛筆不溶於水，畫完還可以把鉛筆痕跡擦乾淨的緣故。然而水墨素描鉛筆卻有著完全相反的特性，一旦碰到水，石墨就會溶解在水裡，和水彩顏料沒兩樣。使用這款水墨素描鉛筆作畫，可以畫出相異於鉛筆、水彩筆的畫風。目前范奧可（Viarco）、輝柏等美術用品品牌都有推出這類產品。

　　我個人愛用的水墨素描鉛筆品牌，是葡萄牙范奧可的「ART GRAF」系列，這個系列有多款水墨素描鉛筆，像是鉛筆、條狀，以及類似眼影沾刷的形式，可以依照用途選擇。尤其是眼影沾刷形式，可以當水彩染料使用，而且攜帶方便，深獲許多熱愛手寫藝術字人士的青睞。

　　看到這裡，一定會有人問：「那為什麼不乾脆使用黑色的水性彩色鉛筆呢？」的確，黑色的水性彩色鉛筆具有相同特性，一樣可以溶在水裡，一樣可以畫出有立體感和深度的畫。但是使用水墨素描鉛筆作畫，可以得到更具特色的色感與粒子感，所以絕對值得購入。用水墨素描鉛筆畫出來的畫，更趨近於水墨畫的感覺，在這裡我想推薦平常喜歡使用鉛筆作畫的朋友，不妨搭配水墨素描鉛筆，一定能有相得益彰的效果。

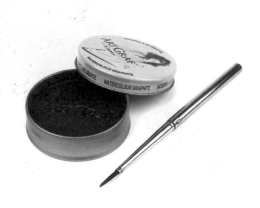

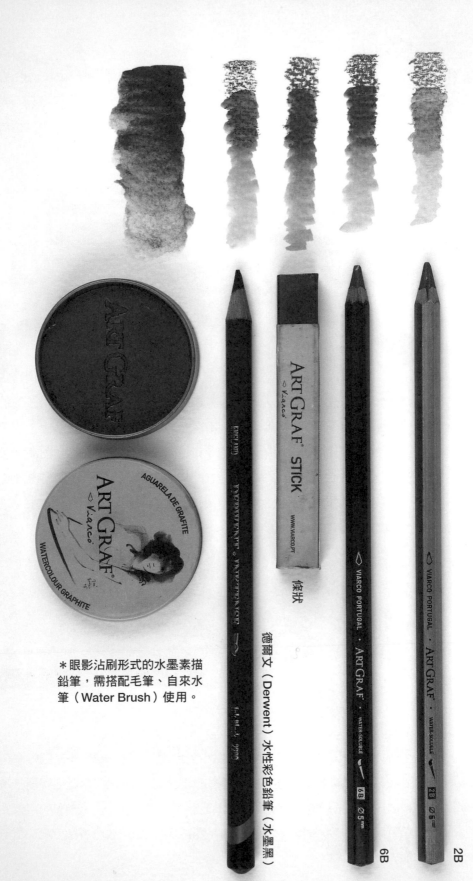

＊眼影沾刷形式的水墨素描
鉛筆，需搭配毛筆、自來水
筆（Water Brush）使用。

德爾文（Derwent）水性彩色鉛筆（水墨黑）

條狀

6B

2B

外表很像，但卻不同的炭筆與炭精粉彩筆

許多初學者容易把炭筆和炭精粉彩筆兩者搞混，因為使用方法除了比較講究外，加上不是唾手可得的筆工具，難免會分不太清楚。接下來我將介紹比較基本的幾款炭筆和炭精粉彩筆，相信光是了解兩者之間的差異，也能滿足某種程度上的好奇心。

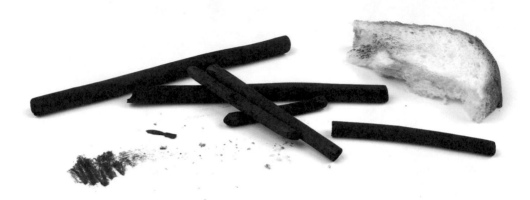

其實炭筆就是木材燃燒過後的產物，粒子比較粗糙，雖然不適用於表現細節，不過容易修正，而且能夠讓線條有更大膽的表現，適合用在粗略的素描或表現塊狀感。使用炭筆時會產生一些細微的炭粉，這時以手、衛生紙或布抹開，就能製造出柔和的漸層感，擦拭時可使用吐司，效果非常好。以炭筆繪製的作品，完成後噴上素描粉彩保護噴膠（Fixative），便可長久保存。炭筆雖然只有黑色，但是嚴格來說，跟炭條比起來炭筆更能進行比較細膩的描繪，而且畫的時候也不會沾到手。

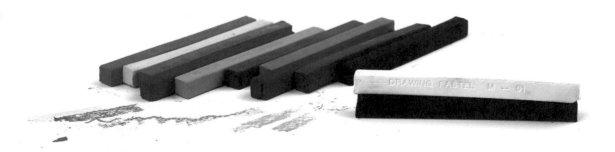

炭精粉彩筆（Drawing Pastel）是顏料粉加上蠟和油所製成，為法國化學家與畫家孔蒂（Conte）所發明，所以炭精粉彩筆也稱為「Conte」。炭精粉彩筆比炭筆還要堅硬，顏色較濃，凝固性也較強，所以可以畫出清晰的線條，不過並不適合用來表現柔和的印象。炭精粉彩筆的另一項特點，就是用橡皮擦擦完還是會遺留痕跡，此外顏色多樣，跟炭筆一樣有鉛筆與條狀的形式。

素描粉彩保護噴膠　　炭條　　炭精　　　　壓縮木炭　　炭精　　　鉛筆
　　（定著液）　　　（Charcoal）　粉彩筆　　　　　　　粉彩筆　　　（4B）
　　　　　　　　　　　　　　　　　　　　　　　　　（Drawing Pastel）

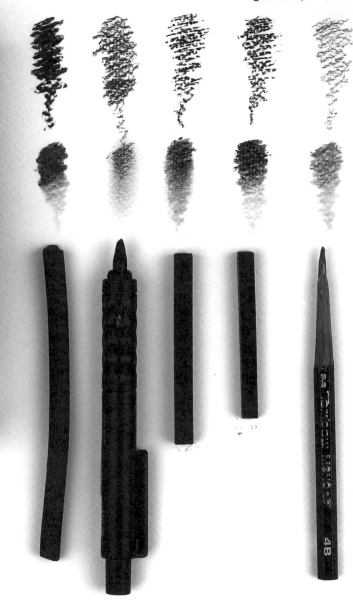

＊炭筆畫的炭粉容易掉
落，完成後只要噴上素
描粉彩保護噴膠，便可
以長久保存。

紙筆

Paper pencil GREENNARE ZB-16

吐司

Paper pencil GREENNARE ZB-16

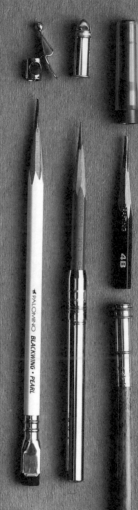

可以保護筆芯，避免弄髒鉛筆盒的
筆蓋

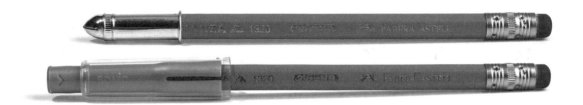

對於必須削尖書寫的鉛筆，筆芯如同生命一樣，所以如何避免筆尖被折斷非常重要，套上筆蓋（Pencil Cap）除了可以避免筆尖遭受碰撞而斷掉，還可以讓鉛筆盒保持乾淨。強烈推薦隨身攜帶鉛筆的朋友，最好使用筆蓋。在這裡有一點必須注意，使用筆蓋時，筆芯不能削太多，因為筆芯過長，蓋子會蓋不進去，變成英雄無用武之地。

為了保護長長的筆芯，普通的筆蓋並非完美對策，所以還有另外的進階筆蓋，使用時只要將筆蓋蓋到底，鉛筆跟筆蓋就會緊密結合，拔下時，只要輕輕按一下筆蓋頭，筆蓋和鉛筆就能輕易分離。這一款筆蓋的優點是不容易脫落，就算筆芯削得比較長也可以完全覆蓋。習慣將筆芯削長使用的朋友，記得一定要購買合適的筆蓋。

鉛筆越寫越短時，
一定會用到的鉛筆延長器

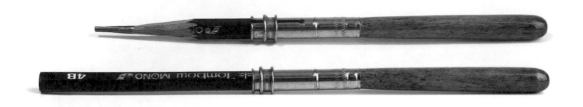

　　鉛筆會越寫越短，對於每天畫畫的人來說，鉛筆的消耗量比一般人更多。尤其塗大面積的畫時，還須用到比較多的腕力，這時若能準備一個鉛筆延長器（又叫鉛筆輔助軸、推筆器），絕對能讓你事半功倍。鉛筆延長器主要用於鉛筆短到難以握住時，就像金箍棒一樣，可以瞬間讓鉛筆變長，延長它的壽命。此外，它還有另一個用處，就是畫線條時，如果套上鉛筆延長器，可以畫得更快且順手。鉛筆延長器若用於延長筆身，主要是套在鉛筆尾端使用，不過，也可以套在筆尖當筆蓋用。

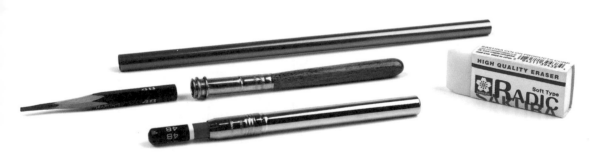

　　鉛筆延長器的材質有鋁製、銅製、塑膠等等，形式也很多樣，有隨套即用的，也有一種是自動式，將鉛筆裝進去，以按壓的方式將鉛筆推出。購買鉛筆延長器之前，記得先確認自己常用的鉛筆管徑大小（直徑），鉛筆的管徑乍看之下好像都差不多，但實際一套可能太鬆或太緊，就無法固定住鉛筆。韓國老牌文具公司慕娜美（Monami）153過去曾推出一款鉛筆延長器，很令人懷念。聽說也有人自己動手做鉛筆延長器，手邊若有滾珠壞掉，或者平常不太會用到的原子筆，不妨拿來試驗看看。

自己的鉛筆自己削！
手動削鉛筆器

鉛筆要削過才能寫，所以削鉛筆器對於鉛筆有著舉足輕重的地位。市面上雖然有很多自動削鉛筆器，但怎麼也比不上自己動手的快感。

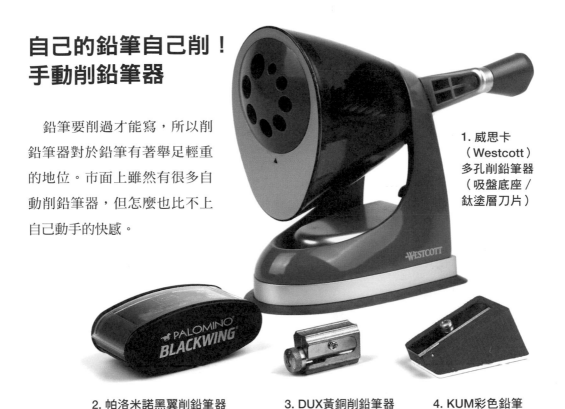

1. 威思卡（Westcott）多孔削鉛筆器（吸盤底座／鈦塗層刀片）

2. 帕洛米諾黑翼削鉛筆器　　3. DUX黃銅削鉛筆器　　4. KUM彩色鉛筆削鉛筆器

1. 威思卡（Westcott）多孔削鉛筆器

有多個削孔，可以削各種尺寸的鉛筆，底座附吸盤設計，刀片為鈦塗層，用起來很穩固，輕鬆就能把筆削好。

2. 帕洛米諾黑翼削鉛筆器

帕洛米諾公司出品的削鉛筆器，共有兩個削孔，左邊為筆桿削孔，右邊是筆芯削孔，最大的優點是輪流使用兩個削孔，就能削出想要的筆芯長度。隨貨附贈替換刀片，這款削鉛筆器有蓋子設計，削的時候木屑不會亂飛，很適合隨身攜帶。

3. DUX黃銅削鉛筆器

DUX公司出品的削鉛筆器，以高級材質製成，深受文具迷的青睞。優點是有3種筆尖度可調整。削鉛筆器本身為黃銅材質，搭配高硬度鋼刀片。隨貨附贈皮套與3組刀片，價格雖然比較昂貴，但對鉛筆迷來說，依然是難以抗拒的產品。

4. KUM彩色鉛筆削鉛筆器

KUM公司推出的削鉛筆器，主要用於彩色鉛筆。

令我想起以前用
慕娜美（Monami）原子筆
做成鉛筆延長器的回憶⋯⋯
再次嘗試終告失敗，
看來手藝真是大不如前了。
我的心得是削鉛筆筆管，
比用火烤原子筆的
方式來得好。

為什麼鉛筆
不像原子筆附有筆夾？

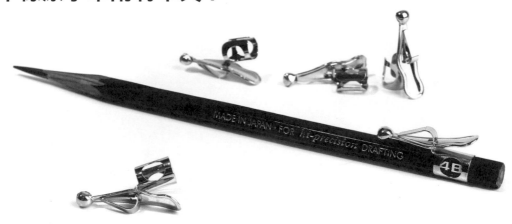

　　其實並不是這樣，鉛筆也有筆夾，只不過因為鉛筆會越寫越短，所以一般市面販售的鉛筆才會沒有附筆夾。筆夾除了能讓筆固定在資料夾或口袋上，也能防止鉛筆隨意滾動，是許多鉛筆迷愛用的品項之一。鉛筆筆夾不一定只能用於鉛筆，它適用於任何管徑相似的筆，如果手邊有易滾動的筆，建議用筆夾試試！

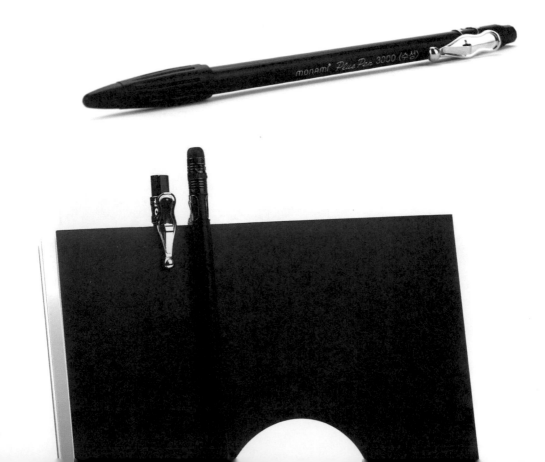

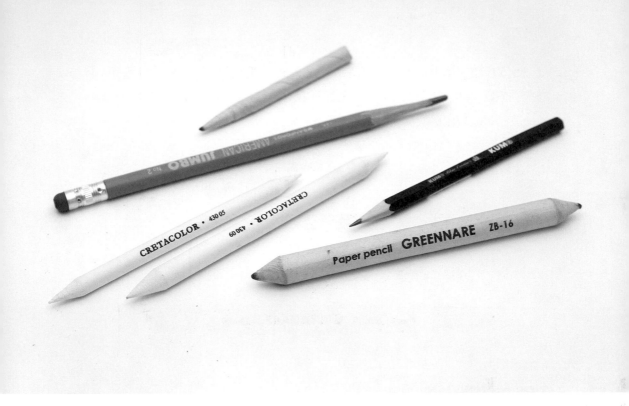

鉛筆與紙筆，
超實用的最佳拍檔！

　　紙筆（紙擦筆）乍看之下很像橡皮擦，記得我第一次看到紙筆時，完全不曉得它究竟是什麼，有什麼功用，直到有一天需要使用前往美術用品店尋找，卻因為說不出正確名稱而躊躇徘徊。當然現在紙筆已成為我不可或缺的工具，成為鉛筆盒裡的常備品。看到這，大家一定很好奇紙筆到底能做什麼？現在就讓我介紹一下吧！

　　紙筆是以紙捲加壓，或者將薄皮革捲起製成的繪畫用具，專用在鉛筆或彩色鉛筆畫出的線條上製造陰影效果，簡單來說，就是用來製造明暗的畫筆。

有了它，陰影呈現出的立體效果會更出色。對初學者而言，紙筆如同魔法棒，輕易便能製造出立體感，即使比不上達人巧手的超真實明暗程度，但只要用紙筆來回輕輕擦拭幾次，也能讓繪畫展現出層次與生動感。

TIPS 如何挑選紙筆

假若選擇以較薄紙捲做成的紙筆，放久了容易折斷，而且會變鈍，只能用來製造較粗糙的明暗效果。相反的，如果是較高密度的紙筆，除了可以用刀片削，即便使用力道較大，也不會輕易變形。所以購買時建議實際握握看，以有些彈性的紙筆為佳。

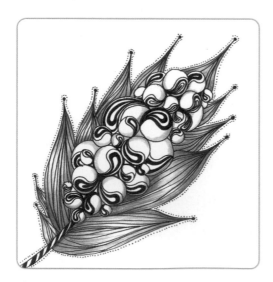

葉子與珍珠：櫻花比格麥（Sakura Pigma Micron）、鉛筆、紙筆

用紙筆來回畫線條收攏的葉尖部位，就能輕易畫好明暗對比。

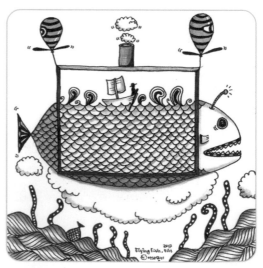

翱翔的魚：施德樓DRY SAFE、鉛筆、紙筆

這是一尾在天空中翱翔的魚，先用鉛筆畫好魚鱗，然後以紙筆反覆塗拭幾次，立體感便顯而易見。

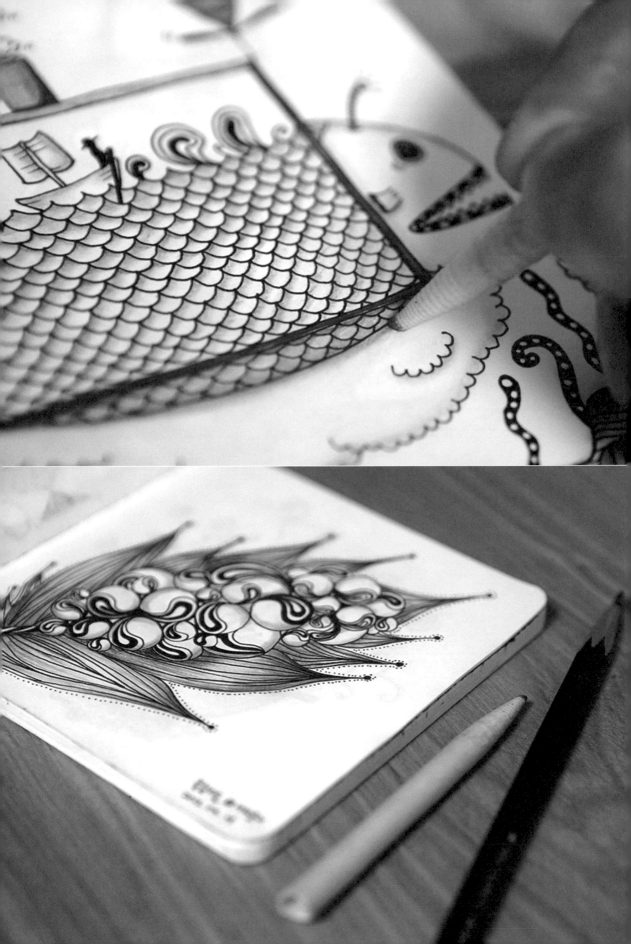

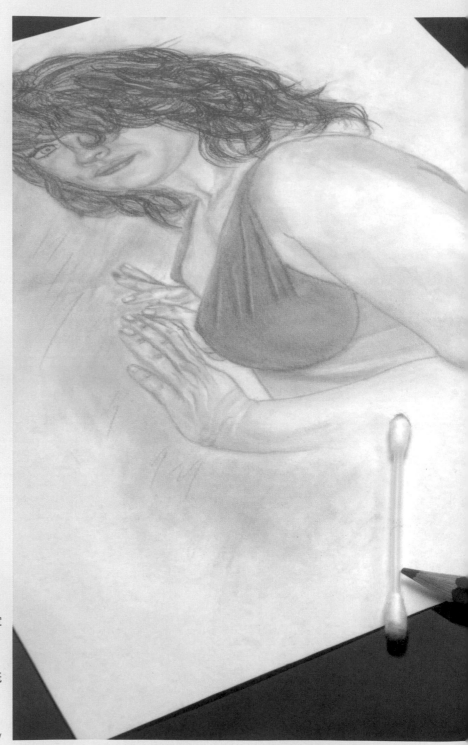

如果沒有紙筆，
也可以用棉花棒代替。
其實並不一定
要用紙筆，
可以用棉花棒，
或者將衛生紙
捲起來使用。

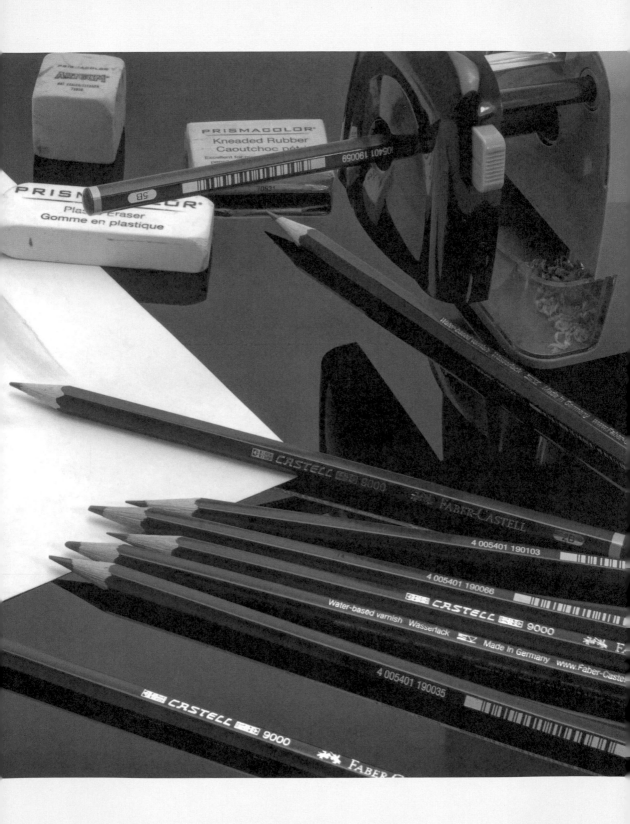

橡皮擦

ERASER

用橡皮擦
呈現留白的效果

有鉛筆造型的橡皮擦，
也有全自動橡皮擦。

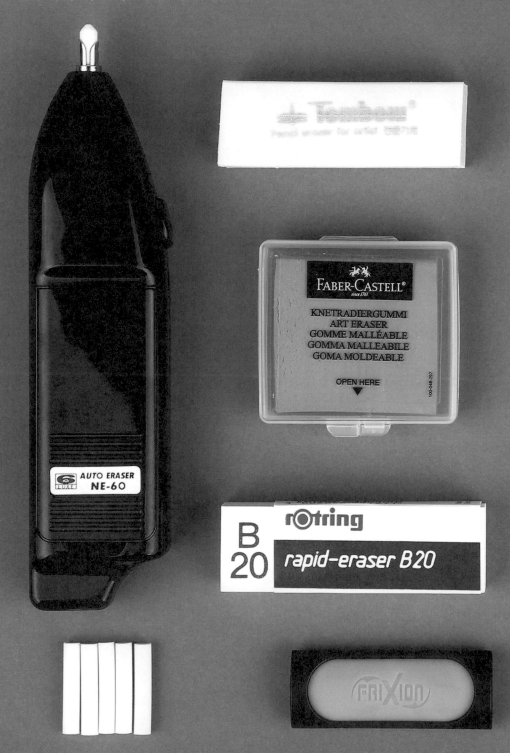

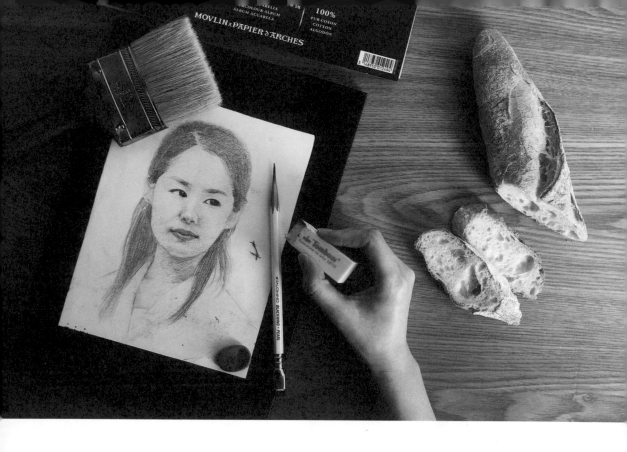

從「麵包」演變而來的橡皮擦

　　在p.26裡介紹「鉛筆（石墨）」的地方提到過，麵包、吐司可以擦掉炭筆痕跡。大家知道嗎？我們現在使用的橡皮擦，其實是從麵包演變而來的喔！在沒有橡皮擦的年代，一旦寫錯字或是要修改繪圖都是用麵包擦拭的。那時因為糧食短缺，食物顯得格外珍貴，若考量麵包在當時的價值，不難想像大家一定非常努力避免畫錯。麵包正式被橡皮擦取代是在1770年的時候，當時英國的眼鏡師傅愛德華・奈米（Edward Naime）因為寫錯字，原本想拿麵包擦去筆跡，卻失手誤拿一旁的橡膠塊，沒想到擦拭的效果意外的好，這個重大發現後來成為橡皮擦的發明契機。

　　到了1772年，英國化學家約瑟夫・普斯利（Joseph Priestley）證實橡膠確實可以擦掉鉛筆的痕跡，他將這個產自印度，具有擦拭（Rub）功能的橡膠稱作「India Rubber」，這就是我們現在所使用的橡皮擦（Rubber）的誕生。許多劃時代的商品都像這樣，由於一個不經意的小失誤被發明出來，而這些發明卻大大豐富了我們的生活，實在非常有趣。接下來我要介紹與鉛筆密不可分的橡皮擦，其實橡皮擦的種類、使用方法之多遠遠超過我們的想像。

橡膠製、塑膠製，
還有年糕橡皮擦！

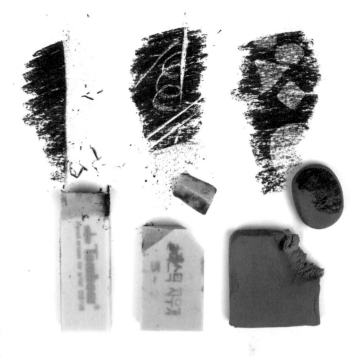

　　橡皮擦依製成的基本原料，大致上可分成橡膠與塑膠（PVC）橡皮擦兩種。橡膠橡皮擦主要使用天然橡膠做成，可充分吸收石墨粉，主要用於美術用途。塑膠橡皮擦質地比橡膠橡皮擦硬，如果擦拭的次數過多容易把紙張擦破，大多用於事務與製圖，不過也因為質地較硬，所以對於鉛筆痕跡尤其擦的乾淨，另外還有一種軟橡皮擦，軟軟的像黏土、年糕一樣可以捏成各種形狀。只要了解各種橡皮擦的特性，就能找到最適合自己的橡皮擦。

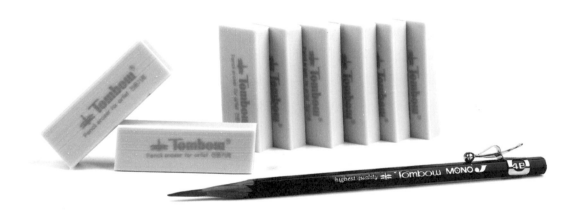

有國民橡皮擦美譽的
蜻蜓牌（TOMBOW）美術橡皮擦

　　蜻蜓牌美術橡皮擦可說是韓國的國民橡皮擦，密度雖然較低，但是橡膠的含量很高，能夠充分吸收石墨。由於質地很柔軟，所以與紙張的摩擦比較少，不會傷害紙張，是許多美術系學生的愛用品。橡膠橡皮擦的硬度介於塑膠橡皮擦與年糕橡皮擦之間，除了擦得乾淨，利用尖尖的四個角擦拭，可以為畫作製造打光的效果，可說是活用度很高的產品。

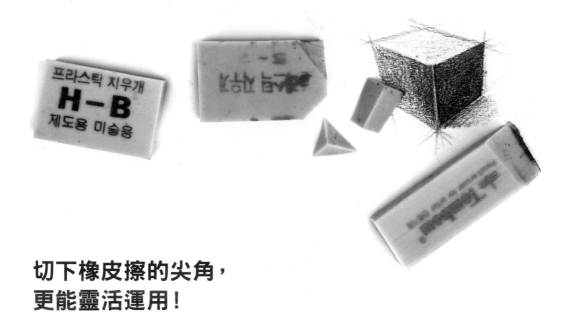

切下橡皮擦的尖角，
更能靈活運用！

　　製圖專用塑膠（PVC）橡皮擦因密度高，所以摩擦力大，可以把鉛筆痕跡擦得乾乾淨淨，加上質地比較硬，橡皮擦的銳角不易碎裂，是活用度非常高的一款橡皮擦。想在畫作上製造打光效果時，可以把塑膠橡皮擦的銳角切下來使用，運用在細節上。一般的塑膠橡皮擦主要廣泛用於學習、書寫和事務上，產品種類非常多樣。通常不管哪個品牌，都分成軟橡皮擦和硬橡皮擦兩種。雖然叫硬橡皮擦，但是與前面說的製圖專用塑膠橡皮擦相比，還是偏軟，一般在寫錯字，或者擦拭上色之前的底圖時，使用這種塑膠橡皮擦的效果最好。不喜歡太多橡皮擦屑屑的人，建議可以使用上面標榜「無屑（Dust Free）」的橡皮擦產品。

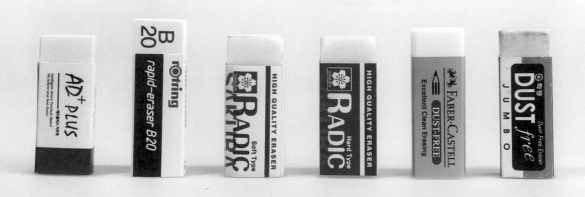

可以捏成各種形狀的
超實用軟橡皮擦

　　軟橡皮擦（Kneaded Eraser或Putty Rubber）可以捏成各種形狀，可依大範圍或小部分面
積進行調整，在韓國美術界素有「年糕橡皮擦」之稱，從名稱不難得知，是一款像麵團一
樣可以揉捏的橡皮擦。相信使用過軟橡皮擦的人，都曾經用手指頭將橡皮擦屑搓揉成長長
的麵條狀，然後再把橡皮擦麵條捏成一團，這大概是靠鉛筆寫筆記的人的共同回憶吧！

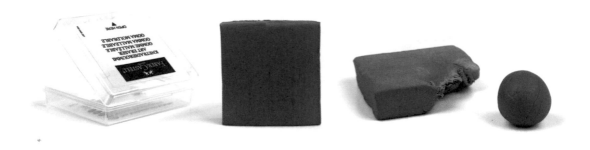

　　軟橡皮擦的用法，主要是以按壓的方式擦拭，比如哪個部分顏色畫得太深，可以把橡
皮擦捏成適當大小，然後輕輕按壓該處，石墨粉就會被橡皮擦吸附，顏色自然就變淡了。
一般橡皮擦會越用越小，而軟橡皮擦使用過一段時間後則是越來越黑，一旦變得太黑容
易把畫紙弄髒，這時就得換新的了。

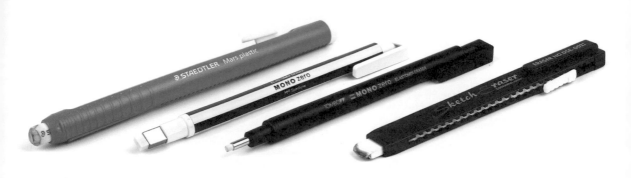

筆式橡皮擦，
修改細節的最佳工具！

　　這是外觀類似筆管與自動鉛筆的橡皮擦。只要將橡皮擦替蕊推入筆管內就能使用，非常簡單。除了攜帶方便，最大的優點是能完美修正細節部分。筆式橡皮擦和筆一樣以手握使用，市面上有各款各色的筆式橡皮擦，但大致上分成扁平和圓形兩種，每個品牌都有符合自家規格的替蕊。筆式橡皮擦的材質，絕大部分屬於塑膠橡皮擦，除了擦得乾淨，更適合針對細節進行精巧的修改，特別是要為人物畫加上「眼神光」時，是很好用的工具。總之，只要你眼睛看到的地方它都能修正，是修改細節的絕佳幫手。

鉛筆式橡皮擦

外觀看起來和鉛筆沒兩樣，只不過裡面的石墨筆芯變成了橡皮擦，而且跟鉛筆一樣，也可以用小刀來修刮，喜歡畫粉彩畫或植物畫（Botanical Art）的人，都喜歡使用鉛筆式橡皮擦來描繪細節的線條。比較紙筆和鉛筆式橡皮擦是一件有趣的事情，紙筆可以做出朦朧柔潤的氛圍，鉛筆式橡皮擦則可以營造出較粗糙的效果。我想建議大家勇於嘗試新工具，說不定能產生意想不到的好效果。

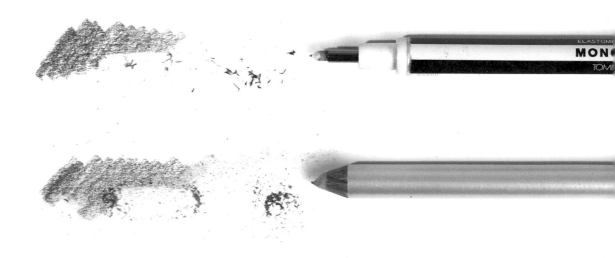

鉛筆式橡皮擦一般分成硬式和軟式兩種，硬式多半用於擦拭鉛筆與原子筆痕跡，在這裡雖然稱之為「橡皮擦」，但其實是以「刮除」的方式擦拭，所以同一個地方擦拭多次，很容易會弄破紙張，而軟式則多用於擦拭鉛筆與彩色鉛筆痕跡。若以擦頭的形式來分，就有單面、雙面（軟&硬）、刷頭（主要用來刷掉橡皮擦的屑屑）之分。

電動橡皮擦，
輕輕一按就能擦拭。

　　近來無論是網路、第四台購物，都可以看到許多便利的懶人商品，像是電動粉底刷、電動牙刷、電動洗臉器等等，其實在這裡我想告訴大家，美術界的電動橡皮擦早在這些商品推出之前就有了。記得我第一次接觸電動橡皮擦時，心中雖大為讚歎：「天啊！竟然有此好物？」但是一方面也覺得「使用的機會應該不多」，然而當我體驗到它的便利之後，只覺得越用越順手，的確替我省下不少時間，連帶使用電動橡皮擦時發出的「嗡嗡嗡」聲響，也越聽越悅耳呀！

　　電動橡皮擦最大的優點就是，可不費吹灰之力把比較頑固的鉛筆痕跡擦乾淨，一般用普通橡皮擦來回擦拭同一處，橡皮擦會因為越磨越鈍，把不該擦的地方也一併擦掉。電動橡皮擦因為厚度比較薄，加上質地是較硬的塑膠橡皮，所以可用於擦拭難搞的小細節。

　　不過在使用初期還是要多加注意，最好能全神貫注、聚精會神，否則往往在大喊「哦不！」的那一剎那，就已經失手擦掉不該擦的地方。

TIPS 使用電動橡皮擦的小訣竅

1. 如果要用來擦小細節，可以事先在空白紙上，將擦頭以旋轉的方式磨尖後再使用。
2. 使用方向最好和擦頭旋轉方向相反。如果和擦頭旋轉方向一致，「擦錯地方」的慘劇發生率會很高。

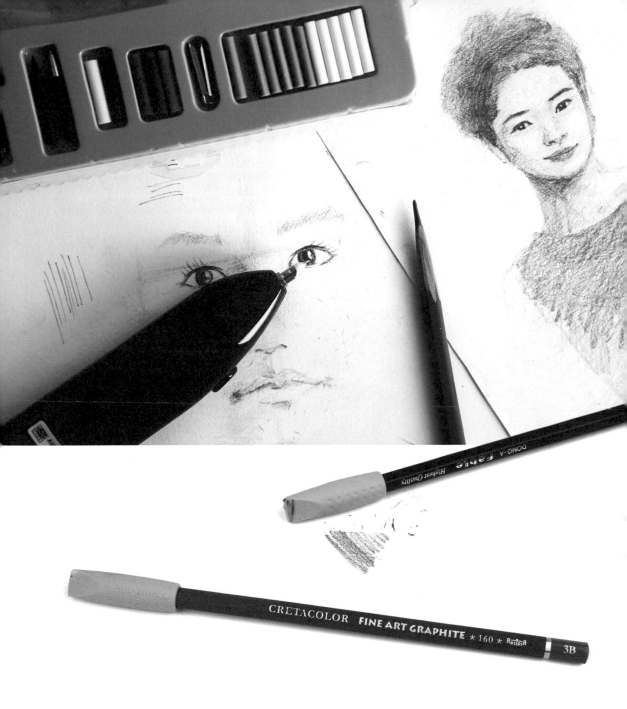

一物二用，
可以當筆蓋的橡皮擦。

　　輝柏的 Grip 2001 Eraser Cap 除了肩負橡皮擦的功能，也可以用來當鉛筆或彩色鉛筆的保護蓋。攜帶時是保護筆芯的筆蓋，畫畫時只要將筆蓋拔出套在鉛筆尾端，就是現成的橡皮擦，非常實用。橡皮擦的性能不差，對於書包裡習慣只帶一枝筆的人來說，它絕對是令你滿意的產品。

只擦掉應該擦的部分！
神奇的擦線板

鋼片製成的擦線板（Erasing Shield）的外觀與製圖模板（Template）極為類似，當你要擦很細微的地方時，或當畫作處於完成階段時，只要善加利用擦線板，便可進行重點擦拭。擦線板本身非常薄，使用時只要將板子放在須擦拭的位置上即可，對於經常繪製精巧圖案的人來說，絕對是個事半功倍的好工具。

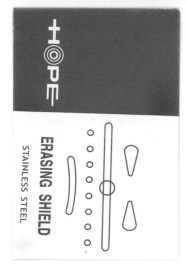

別用手背或手指頭
撢掉橡皮擦屑，使用刷子
才是正確的方法。

當鉛筆石墨或炭粉沒有完全附著在紙張上時，如果不小心碰到，就會把畫弄髒。同樣的，撢掉橡皮擦屑時，也必須多加注意，最好不要用手撥掉，建議你直接用刷子刷。要選刷毛比較柔軟的，面積比較大的畫就用油漆刷，面積比較小的畫可以用水彩筆刷。

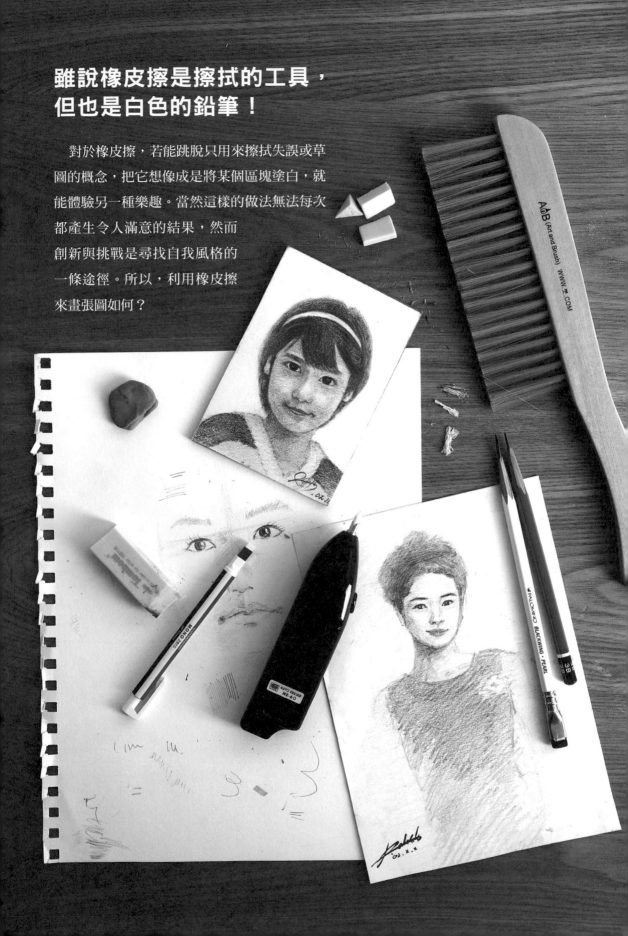

雖說橡皮擦是擦拭的工具，但也是白色的鉛筆！

對於橡皮擦，若能跳脫只用來擦拭失誤或草圖的概念，把它想像成是將某個區塊塗白，就能體驗另一種樂趣。當然這樣的做法無法每次都產生令人滿意的結果，然而創新與挑戰是尋找自我風格的一條途徑。所以，利用橡皮擦來畫張圖如何？

自動鉛筆
SHARP PENCIL

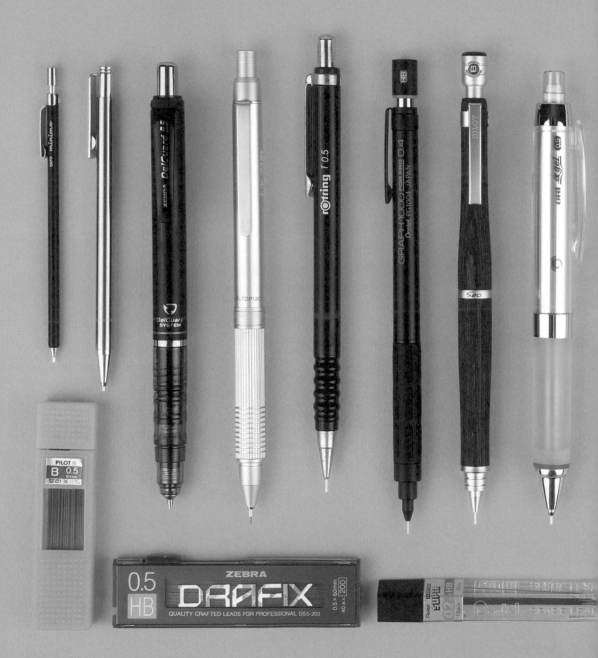

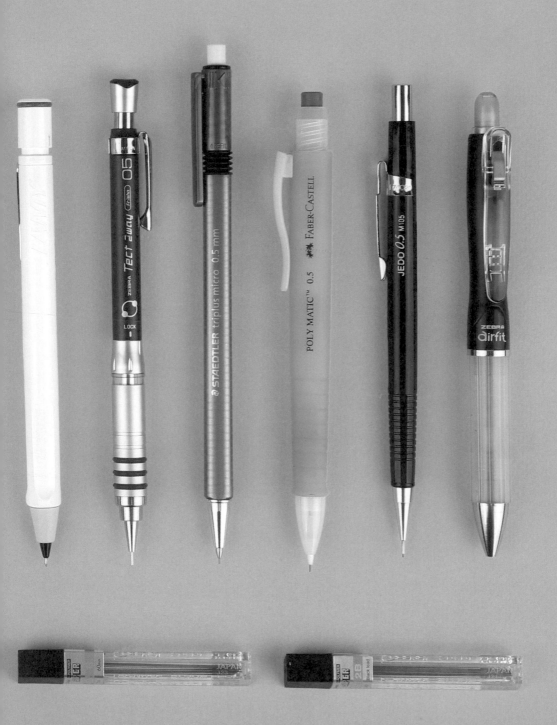

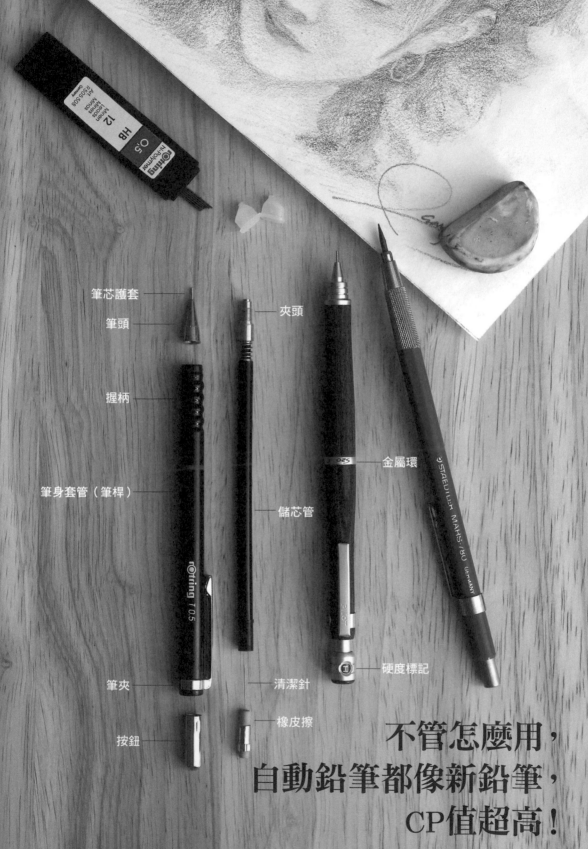

筆芯護套

筆頭

握柄

筆身套管（筆桿）

夾頭

儲芯管

金屬環

硬度標記

筆夾

清潔針

按鈕

橡皮擦

不管怎麼用，
自動鉛筆都像新鉛筆，
CP值超高！

自動鉛筆又叫機械筆（Mechanical Pencil），只要按按鈕，筆芯就會喀嚓喀嚓的跑出來。這種筆的好處就是不必削，而且筆芯永遠維持相同的粗細，是製圖、繪製精細圖案不可缺的好幫手。

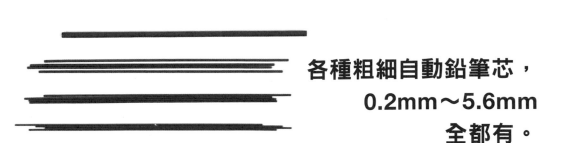

各種粗細自動鉛筆芯，0.2mm～5.6mm全都有。

　　挑選鉛筆時，可以依照個人需求選擇合適的濃度與硬度，自動鉛筆也是一樣，筆芯從0.2mm～5.6mm通通都有，選擇性非常多。一般來說，0.5mm的筆芯是最普遍的，主要使用族群是學生、辦公族，有些自動鉛筆只限於使用特定品牌的筆芯，所以大家在購買時要仔細確認。

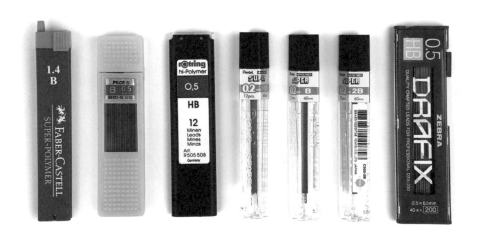

　　尤其是2mm以上的筆芯，只限用於工程筆（Lead Holder）和製圖筆（Drawing Holder），這個部分接下來會另外說明。自動鉛筆的優點是筆芯永遠像剛削好的鉛筆那樣尖銳，但缺點則是容易斷掉，當筆芯用盡時，還得花一番工夫更換筆芯（當然這遠比削鉛筆容易的多）。為了彌補以上的缺點，後來又有幾款設計革新的自動鉛筆，接下來還會介紹。

有了DelGuard不易斷芯自動鉛筆，
不再擔心筆芯啪啪的突然斷掉。

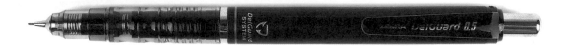

　　不知道大家是否有過這樣的經驗？圖畫到一半，筆芯突然冷不防的「啪！」一聲應聲而斷，這個劃破寂靜的斷折聲，總是硬生生的把整個專心的節奏打斷。而筆芯斷掉之後，原本圓滑的筆尖成為不平整的斷面，必須在空白紙上亂寫亂畫一陣後，才能回到原來的流暢度，所以我相信大家都不喜歡寫斷自動鉛筆筆芯。日本斑馬文具（Zebra）了解到使用者的不便，於是推出了名為「DelGuard」的不易斷芯自動鉛筆。這款自動鉛筆外表看起來平凡無奇，實際上卻有著非常了不起的緩衝機關，不管施加多大的壓力，都能避免筆芯斷折。

　　不易斷芯自動鉛筆的機制就是在筆記過程當中，倘若書寫的力道過大，筆頭就會立即彈出保護筆芯，達到防止斷裂的目的。我在測試時，曾刻意多按壓了4～5次出芯，書寫時並無產生斷裂情形，而且也沒有發生我所擔心的「間隙（clearance）」現象，呈現出一種穩定的書寫手感，當然如果有心弄斷筆芯，或者故意讓筆芯過長就另當別論了。原則上這款自動鉛筆可以承受較大的壓力，在正常的使用情況下，即使手勁較大的人也能安心使用。

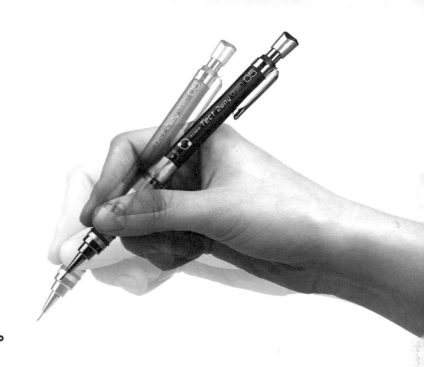

輕鬆搖一搖，
可隨性使用的
搖搖自動鉛筆。

　　照片中的「斑馬TECT 2WAY」就是搖搖自動鉛筆，只要上下搖一搖，筆芯就會自動滑出。另外值得注意的是，這款搖搖自動鉛筆具有鎖定（Lock）構造，可以防止攜帶移動過程中不小心搖晃到筆，而使筆芯自動露出，只要轉動筆身套管（筆桿）上的金屬環，就可以啟動鎖定，能阻止搖搖自動鉛筆在包包裡發生悲劇。

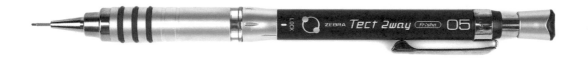

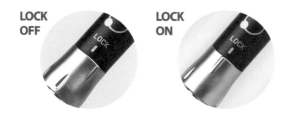

透過鎖定，就能防止筆芯自動露出。

　　相信每個人都不會抗拒更便利的設計，如果你覺得傳統的按壓方式很麻煩，建議你嘗試用搖搖自動鉛筆，不過也因為它特殊的構造，會比一般自動鉛筆來得沉甸甸，重心偏在筆頭的部位，平常就喜歡握有點重量的自動鉛筆愛好者，應該覺得滿意。另外，如果搖晃太多次，筆芯露出太長，就要重新塞回去，所以最好能克制想要不斷搖晃的念頭！雖然每個廠牌推出的名稱都不大一樣，不過只要搜尋「搖搖自動鉛筆」便會出現許多相關資訊。

用百樂自動出芯自動鉛筆，
把所有心力只集中在寫字畫畫上！

對於連搖晃自動鉛筆都嫌麻煩的人，百樂自動出芯自動鉛筆（Pilot Automac）絕對是最佳選擇。雖然價格昂貴嚇人，但是在筆迷之間是知名度非常高的自動鉛筆，2003年曾經一度停止生產，但在廣大粉絲的要求之下於2011年重出江湖，不管是在設計、功能上都有突破。如「Automac」的名稱，這是一款全自動的自動鉛筆，筆芯寫完後不必按壓搖晃，便會自動吐出，相當神奇，不過同時也保有按壓的設計。

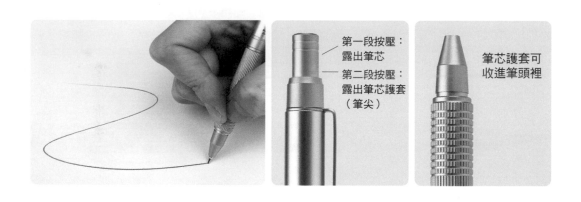

第一段按壓：露出筆芯
第二段按壓：露出筆芯護套（筆尖）
筆芯護套可收進筆頭裡

第一代「Automac」的筆頭原本有筆尖護套的設計，第二代則升級為可收進筆頭的方式。因為是透過按壓的方式伸縮筆頭，也許有些人會擔心有「間隙」的問題，其實經過實際使用，並不會覺得太鬆，具有一定的水準。唯一美中不足的是，第一段按壓給人卡榫沒有完全卡進去的感覺，對於重視自動鉛筆扎實按壓聲的人來說，可能會有些失望。另外，若你覺得這枝筆的價格過於昂貴，輝柏的「Poly Matic」、飛龍的「Pentel Automactic Pencil p365」都是不錯的選擇。

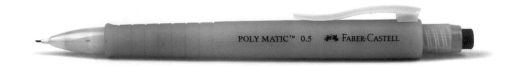

方便攜帶的
超迷你自動鉛筆

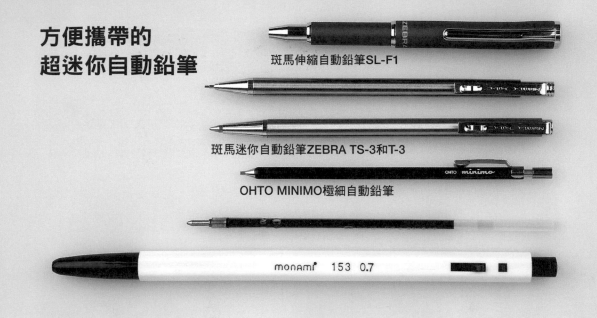

斑馬伸縮自動鉛筆SL-F1

斑馬迷你自動鉛筆ZEBRA TS-3和T-3

OHTO MINIMO極細自動鉛筆

外出時身上一定要帶著筆才會安心，或者隨時隨地都有記事習慣的人，相信一定需要一枝輕巧好攜帶的筆。這款迷你自動鉛筆設計的重點就是方便攜帶，每每在需要用到的那一瞬間，顯得更加發光發熱。上圖是慕娜美原子筆（上圖最下方那枝）和迷你自動鉛筆的比較圖，能輕易看出實際大小，就跟原子筆芯差不多大。因為受限於體積，所以不太適合重視握筆桿，以及必須長時間使用的人。平常可以放在錢包、化妝包裡隨身攜帶，不過也因為過小，容易讓人忘了它的存在。日本OHTO推出的迷你自動鉛筆有附卡式筆套，斑馬的TS-3也是同類型的筆，相信這款小巧的自動鉛筆，一定能夠應付不時之需。

只有原子筆芯大的OHTO
MINIMO（另有售0.5mm的自
動鉛筆與原子筆）

附贈卡式筆套，可以插在手
帳或皮夾裡。

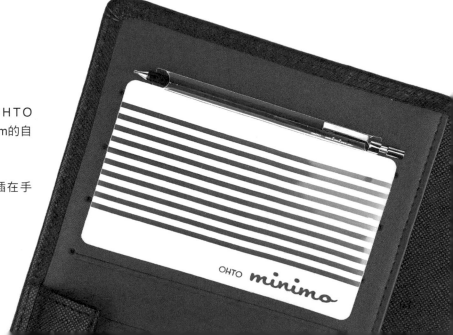

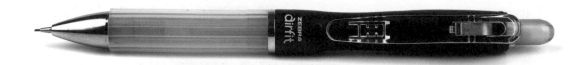

寫字畫畫容易手痠的人，
大推有柔軟握柄的氣墊筆！

選擇好用的筆工具除了考慮到筆芯，握柄也是很重要的一環，尤其是畫家，因為必須長時間使用，握柄用起來舒不舒服更是不能輕忽的關鍵。對於平常習慣大力握筆，或者寫字力道較大的人，我要特別推薦斑馬的氣墊筆（Zebra Airfit），可以有效減輕疲勞。

觀察握柄正面會發現，看起來很像一圈矽膠管，摸起來並非軟趴趴，而是具有適當的彈性。矽膠握柄的另一個作用，就是能幫助手指頭散熱。另外一點值得參考的是，通常這款氣墊筆的握柄會比較厚，喜歡輕薄握柄的人可以選擇輕薄氣墊系列（Airfit LT）。

TIPS 出芯按鈕蓋上為什麼會有一個小孔？

如果觀察自動鉛筆的出芯按鈕蓋，有時候會發現一個小孔，這個小孔並非虛設，據說是為了防止內部因為發熱、潮濕等因素產生變形，避免筆產生質變。而橡皮擦上面的清潔針，當筆芯護套或夾頭阻塞時，是非常好用的清潔輔助工具。

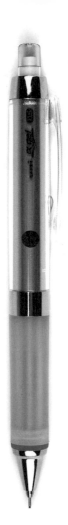

一寫下筆筆芯就會旋轉的
三菱Uni-Kuru Toga自動旋轉筆

　　當其他廠牌還在苦思如何改進自動鉛筆的結構時，三菱卻是將焦點放在筆芯上，推出了這款搭配「Kuru Toga引擎（一種齒輪裝置）」的自動旋轉筆。當你第一次書寫時，筆芯會在下一次接觸到紙面時旋轉，這樣的設計是為了幫助筆頭能夠一直保持均勻的圓錐形狀。一般不管是多尖銳的筆芯，因為是以同一握筆方向下筆，所以筆芯永遠只會磨耗掉一個面，筆頭就會呈現不規則的切面，而這種旋轉設計確實解決了這個缺點。使用自動鉛筆畫比較精巧的圖案時，常常畫到一半就必須轉動鉛筆，找到最尖銳下筆點，如果使用自動旋轉筆，就能省去這樣的麻煩。

「Kuru Toga引擎」的功用是維持筆頭常保尖銳，使用時可依筆身上的顏色是否改變，判斷是否有旋轉。（在筆接觸到紙張時，就會旋轉的構造。）

모든 사람은 정탄할만한
잠재력을 가지고있다.
자신의 힘과 젊음을 믿어라
`모든 것이 내가 하기 나름이다`
라고 끊임없이 자신에게
말하는 법을 배우라.

— 앙드레 지드 —

쿠루토가 엔진 無

小解說 圖中文字大意
「所有人都是值得讚許，
並且擁有潛力。
相信自己的力量與青春，
學會不斷告訴自己，`所有事情都是看自己怎麼做`
沒有辦不到的事。」
—— 安德烈‧紀德

左邊是以沒有Kuru Toga
引擎構造的筆寫的；右邊
則是用有Kuru Toga引擎構
造的筆所寫。

모든 사람은 정탄할만한
잠재력을 가지고 있다.
자신의 힘과 젊음을 믿어라.
`모든 것이 내가 하기 나름이다`
라고 끊임없이 자신에게
말하는 법을 배우라.

— 앙드레 지드 —

쿠루토가 엔진 有

　　上圖是我使用一樣的筆芯，一邊用普通的自動鉛筆，另一邊用自動旋轉筆書寫的比較圖，哪一邊是自動旋轉筆應該顯而易見吧？剛開始下筆時，文字的粗細、顏色雖然差不多，但是越到後面就越能看出端倪。三菱出品的自動旋轉筆當中，又以搭配「α-gel握柄」的系列具有相當優越的握筆觸感，即使長時間使用，手也不容易累，是備受推崇的產品。

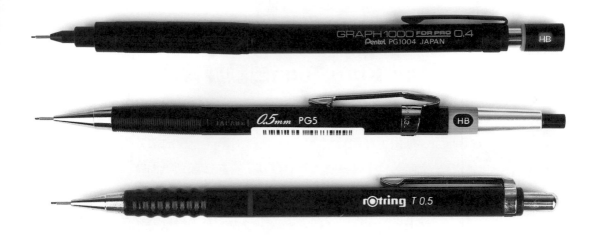

要求畫工精緻時，
選擇製圖專用自動鉛筆！

　　每次進行比較精細的製圖或設計工作時，我習慣用製圖專用自動鉛筆畫，理由是夾頭和護套能將筆芯牢牢固定住，而不會有間隙問題，加上整枝筆平衡感極佳，可以一氣呵成畫好直線，不會有半點搖晃，使工作更加得心應手。坊間較出名的製圖專用自動鉛筆有洛登（Rotring）、飛龍和施德樓等品牌，特別是厚實穩重的「洛登800＋」型、靈活好用的「飛龍 PGX」，這兩種算是長銷款。製圖專用自動鉛筆能搭配多種粗細筆芯，為了怕使用者忘記是裝了哪種硬度的筆芯，有些製圖專用自動鉛筆甚至還有硬度標誌的設計。

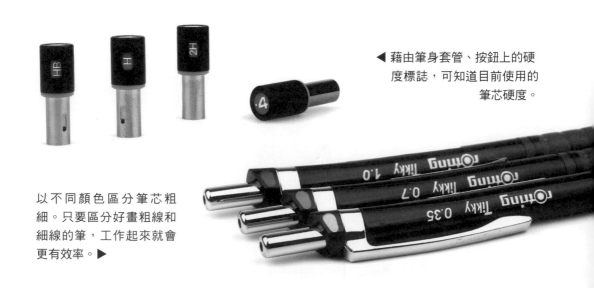

◀藉由筆身套管、按鈕上的硬度標誌，可知道目前使用的筆芯硬度。

以不同顏色區分筆芯粗細。只要區分好畫粗線和細線的筆，工作起來就會更有效率。▶

原木握柄傳遞出的最佳觸感，
極具魅力的筆感PILOT S20。

　　百樂有各種形形色色的筆工具，其中的S系列為製圖專用自動鉛筆，在筆迷心目中擁有最上乘的木質筆桿以及最舒適的握柄。嚴格來說，筆桿的材質並非原木，是以薄木片和塑膠做成的複合強化木材。筆握在手心，強化木材能起散熱以及將汗水蒸發的效果，也有止滑作用，流線型的握柄與低重心設計是這系列握柄最為人津津樂道之處。然而美中不足的是筆頭並不耐用，必須小心注意防止掉落。百樂HI-TEC-C的筆蓋剛好可以套在S20上，不妨善加利用，雖然外觀上有點不太搭，但是為了保護造價昂貴的S系列，絕對是最佳對策。

TIPS 挑選自動鉛筆時，一定要注意的「間隙」。

挑選理想的自動鉛筆時，一定要考慮到的重點之一便是「間隙」，也就是筆芯和筆芯護套之間的空隙大小，如果空隙過大，便無法隨心所欲畫出筆直的線條，也是筆芯容易折斷的原因之一。選購時不妨以手輕輕搖動，或者透過試寫確認間隙問題。

筆芯和筆芯護套
之間的間隙。

筆頭和筆芯護套之間
的間隙。

集鉛筆和自動鉛筆優點於一身的
工程筆

　　工程筆（又叫草圖筆）的特徵就是筆桿內的筆芯又粗又厚，可說是集鉛筆和自動鉛筆的優點於一身的產品，跟自動鉛筆一樣被歸類為機械筆。然而跟自動鉛筆不一樣的是，工程筆使用強壓出芯的方式，換句話說，按出芯按鈕時，並非一次一點點的出芯，而是一下子滑出一大截筆芯的方式，可以利用手或書桌將筆芯推回到想要的長度。

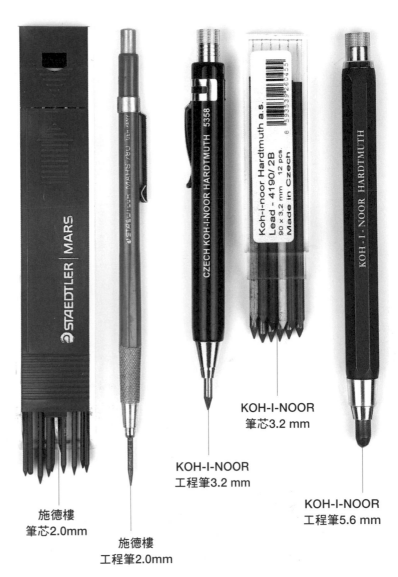

施德樓
筆芯2.0mm

施德樓
工程筆2.0mm

KOH-I-NOOR
工程筆3.2 mm

KOH-I-NOOR
筆芯3.2 mm

KOH-I-NOOR
工程筆5.6 mm

施德樓
磨蕊器2.0mm專用

　　由上圖可知工程筆有各式粗細尺寸，像是2.0mm、3.2mm（或者3.15mm）、5.6mm專用的筆管，當然也有各種硬度的石墨筆芯、彩色筆芯，甚至是炭精粉彩筆、炭筆（大部分是5.6mm專用）的專用筆管，只要購買幾個尺寸的筆管，各廠牌的筆芯就能輪流使用。工程筆的另一個優點就是筆頂按鈕的磨蕊器設計（削筆器），攜帶時不佔太多空間，對於平時喜歡速寫的人來說，是很實用的工具。

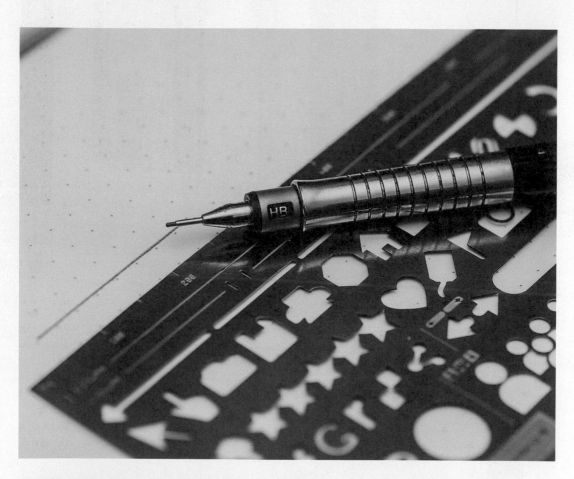

哪一種筆和描圖尺最搭？

答案是自動鉛筆。

把所有注意力集中在 筆尖的攻擊

總覺得自動鉛筆是讓人提高專注力的工具，
或許是因為一旦力道過大或角度稍微偏掉，
筆芯就會啪～的一聲斷掉吧！

@@StockSnap / Pixabay

色鉛筆
COLORED PENCIL

色鉛筆，
一場顏色的饗宴

可以揮灑出黑色以外的所有色彩，
簡直是魔法工具呀！

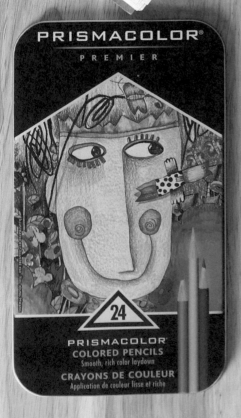

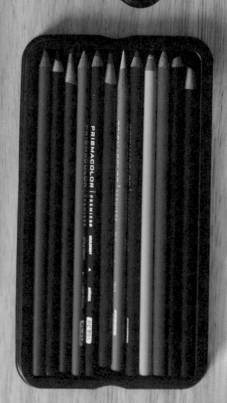

塗色時真的很舒壓，
不過挑色鉛筆卻讓人很崩潰。

　　這幾年療癒著色畫因為有助於舒緩壓力而大受歡迎，成了很多人的閒暇嗜好，色鉛筆的需求量也因此與日遽增。畫過的人都知道，在填滿顏色的那一瞬間，會讓人覺得非常心滿意足。著色畫最大的魅力在於，塗色的過程中可以將所有雜念拋到九霄雲外，只專心於其中，但諷刺的是，在挑選比著色畫貴好幾倍的色鉛筆時，壓力卻大到崩潰，因為品牌多到令人眼花撩亂。相信不少人都有過砸大錢買東西，但用不到幾次就束之高閣的慘痛教訓，為了避免再次發生，接下來我要介紹一般市面上色鉛筆的種類和特色，讓大家都能挑到最合意，而且絕不後悔的色鉛筆。

溶於水就是水性，不溶於水就是油性。

　　首先，色鉛筆大致上可以分成兩種，一種是即使跟原子筆或其他筆工具混用，也能保有原來色彩的油性色鉛筆；另一種是畫上去之後，能加水沾濕變化的水性色鉛筆。附帶一提，最近市面上還有推出用橡皮擦可以擦掉的色鉛筆，這個特別的色鉛筆，我會在後面另外介紹。

　　水性色鉛筆的特性就是遇到水會暈開，可以將多種顏色做出漸層的效果，畫起來有點類似水彩畫。相反的，油性色鉛筆是不溶於水，可以呈現線條感與質感，展現俐落、圓滑的上色效果，而且可以畫在水彩畫或其他底圖之上，能有更多樣的運用。

怎麼挑色鉛筆？

　　若一次買齊油性與水性色鉛筆，可能得花驚人的費用，所以很多人都是先從中挑選一種來購買。至於選購的訣竅，首先必須考量到繪畫的風格，如果是比較注重顏色的呈現與質感，或者是像漫畫這類顏色界線比較鮮明、對比強的，最好先入手油性色鉛筆。如果是植物畫或風景畫，顏色的表現以柔和隱約為主，那麼選擇水性色鉛筆就對了。

　　還有一點也很重要！有些人因為價格而購買劣質的便宜色鉛筆，使用後才發現顯色效果不佳，附著力也不好，進而養成了筆觸、力道過重的習慣，這麼一來不管畫紙多厚，表面很容易產生皺摺與光澤，辛苦完成的作品終究得報廢。雖說只是閒暇之餘的創作，但我還是建議選擇比較多人使用，品質有保障的品牌。而且剛開始也不一定要買整套，在美術用品店或網路商店都可以買到單枝散裝筆，循序漸進買齊會用到的顏色也是不錯的方法。

TIPS 區分水性、油性色鉛筆的訣竅

網路購買時，通常商品介紹裡會特別寫明水性或是水彩畫專用筆。如果是到實體店面選購，若印有毛筆的小圖或寫著「Water Color」、「Aqua」、「Aquarell」等字樣的，通常就是水性色鉛筆，而沒有特別標明的，通常就是油性色鉛筆。

TIPS 可以購買單枝散裝色鉛筆嗎？

如果只想購買其中一個顏色的色鉛筆當然可以，不過記得要先記下該顏色的編號，通常色鉛筆上都會標明顏色或編號。

不同廠牌色鉛筆的特性

市面上有幾個品牌在廣大使用群中擁有不錯的口碑，接下來我也會介紹自己使用過的幾個品牌，分別是普利斯瑪（Prismacolor）、輝柏、施德樓、德爾文、瑞士卡達（Caran D'ache）。這些品牌擁有一定的知名度，乍看之下雖然都差不多，其實各有千秋。有些差異性難以用文字說明，不過如果大家能夠拿出手上現有的色鉛筆做比較，相信能更有助於理解。

具蠟筆特性的油性色鉛筆
普利斯瑪
（PRISMACOLOR）

　　這是我最愛用的油性色鉛筆品牌，它的顏色非常飽和，擁有極佳的疊色效果，就算重複來回畫，也不太會產生蠟光，不管是畫哪種風格的作品都很好用，使用範圍廣泛，相當適合創作類型多樣化的人。

　　24色、36色以及72色的是兩層與三層式鐵盒裝，體積不會過長，攜帶也很方便。

普利斯瑪色鉛筆的筆身渾圓無角，雖然筆芯粗厚但是質地比較軟，缺點是磨耗速度快，但這也意味著畫在紙上的著色力非常棒。

▲下筆力道較大時，會產生粉塵。
◀上：普利斯瑪油性；下：瑞士卡達油性

普利斯瑪油性色鉛筆擁有特殊油滑（oily）感，容易讓人跟蠟筆聯想在一起，適合下筆力道適中的朋友使用。要注意使用時比較容易產生粉塵，如果使用時沒有把粉塵撢乾淨，粉塵容易亂沾而把畫弄髒。喜愛光滑、顯色俐落畫風的朋友，非常推薦使用這個品牌的油性色鉛筆。

▼普利斯瑪頂級油性色鉛筆24色

▼施德樓水溶性色鉛筆24色

水性、油性都很適合植物畫的
輝柏（FABER-CASTELL）

　　輝柏色鉛筆不愧為文具精品，品質優越色感柔和，是許多人學畫畫的入門工具，品牌的產品等級大致可分為高級、中等和普通三種。深綠色鐵盒的「Polychromos」是高級品，擁有象徵該品牌的顏色，筆桿是三角突起設計；裝在藍色鐵盒裡的「Art Grip」是中級品；紅色鐵盒外觀的色鉛筆則是普通品。這三種系列的木紋、重量、型態、畫出來的整體感覺都有些微差異，如果是入門用，普通一般品就很足夠了。此品牌的色鉛筆另一個特色就是，擁有非常豐富的咖啡色系和綠色系，所以特別適合植物畫。

輝柏色鉛筆除了相當顯色，它的畫筆彈性佳，可畫出輕柔的色調，讓上色成為一種享受。油性色鉛筆上色之後難以修改，深色可以自然蓋過淺色，而淺色則無法蓋過深色，因此建議從淺色開始畫起，再依序蓋上較深的顏色。相反的，使用輝柏的水彩色鉛筆「Albrecht Dürer」畫出的痕跡，可以用橡皮擦擦掉，如果加水沾濕，會留下較深的筆跡，若善加利用這個特性，便可畫出有底線感的水彩畫。如果想營造粉蠟筆的感覺，或兩種以上顏色的混搭，不妨試試「Albrecht Dürer」水彩色鉛筆。

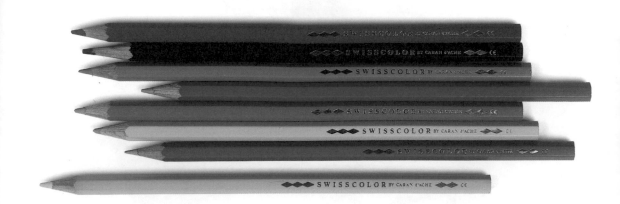

融合悅耳沙沙聲與柔和色感的
瑞士卡達（CARAN D'ACHE）

就呈現的色感而言，絕對是一款值得給予滿分的色鉛筆，具有油性色鉛筆特有的溫和質感，最棒的是畫起來跟鉛筆一樣有沙沙的悅耳聲。適合用於朦朧氛圍及溫馨風格的插畫，能達到非常傑出的效果。缺點是混色時容易有結塊問題，價格也比較昂貴。

利用油繪石油，
讓油性色鉛筆畫出水彩效果！

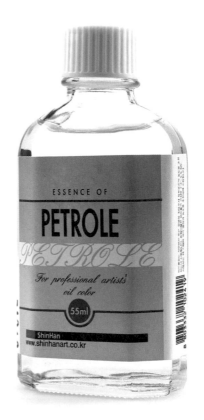

　　前面有提到過油性色鉛筆不溶於水，所以才會跟水性色鉛筆分開使用。不過有一個方法，可以保有油性色鉛筆特有的色感，又可以有像水性色鉛筆一樣如水彩般的效果，那就是使用油畫輔助劑「油繪石油」。這類似「以油去油」的原理，也就是利用油讓本身含有油精成分的油性色鉛筆溶解，沾一點油繪石油在有鮮明界線的圖案上，然後用水彩筆把顏色暈開，就可以達到柔和的暈染效果。

小解說

此外，由於油繪石油是從石油提煉出來的礦物精油，屬於易燃物質，最好放在小朋友不易拿取的地方，以策安全。

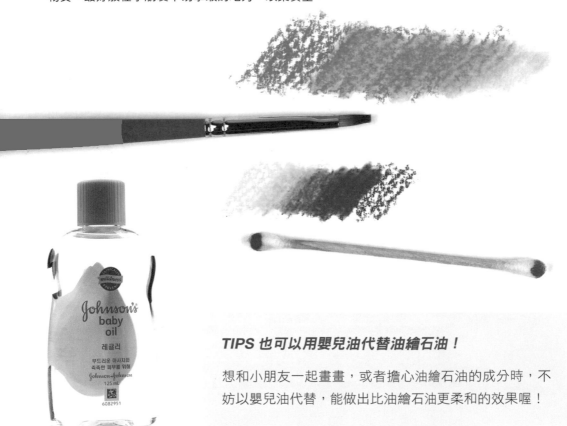

TIPS 也可以用嬰兒油代替油繪石油！

想和小朋友一起畫畫，或者擔心油繪石油的成分時，不妨以嬰兒油代替，能做出比油繪石油更柔和的效果喔！

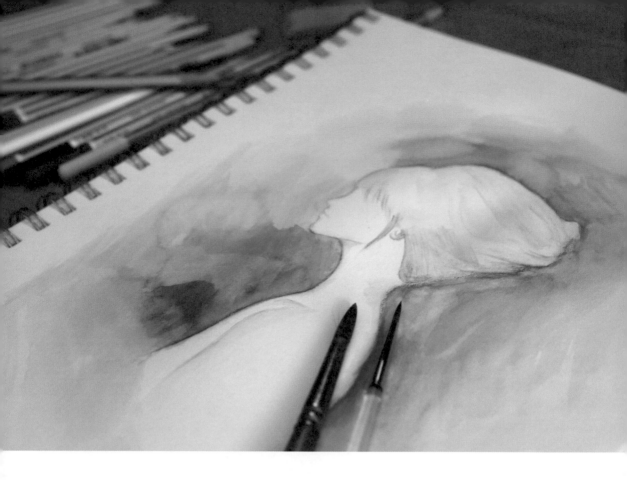

筆芯堅硬，可以乾塗，功用超多的
施德樓（STAEDTLER）水性色鉛筆

　　施德樓水性色鉛筆（Karat Aquarell）的筆芯偏硬，水性色鉛筆本身可以繪製較為細膩的部分，獨特的六角形筆桿操作時更好掌握。上色時除了可乾塗，因為溶水性非常好，所以也可以加水使用。如果想跟輝柏水性色鉛筆一樣留下線條痕跡，只要畫重一點，讓線條更明顯即可。

　　為了呈現夢幻的感覺，我先以多種顏色上色，再用水彩筆沾水把顏色暈開，上淺色的地方以水暈開後幾乎看不到線條。眼睛和睫毛是當初先把筆芯削尖畫上去的，所以即使沾水暈開，依然看得見線條痕跡。

▲施德樓水性色鉛筆

▲德爾文水性色鉛筆

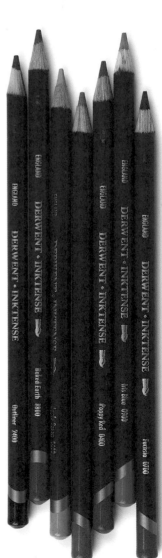

擁有類油性顯色效果，遇水形成濃重色感的
德爾文（DERWENT）水性色鉛筆

　　前面介紹的色鉛筆品牌都有一定的知名度，相對來說德爾文（Derwent）這個牌子就顯得低調許多，但品質有目共睹。它擁有相當特殊的產品群，也算是我個人的愛牌之一。尤其是水性色鉛筆（Inktense），過水之後會產生類似墨水的濃重色感，相當具有魅力。缺點是筆芯顏色與實際畫出來的顏色有少許色差，建議把每種顏色都畫在白紙上做成色卡。

德爾文（DERWENT）色鉛筆種類

- **Artist Design（油性）**

 4mm粗筆芯，含有微量蠟，適合混色。

- **Studio Design（油性）**

 硬度高而且細緻，適合插畫的細節描繪。

- **Color Soft（油性）**

 擁有軟滑的塗抹性，可重複塗畫，輕鬆呈現多種風格與效果。

- **水彩色鉛筆（水性）**

 單純的水溶性材質，暈染力極佳，適合大面積上色。

- **彩色炭筆（水性）**

 以天然木炭、顏料和黏土製成的色鉛筆，適合呈現朦朧感，特色是可以混色，而且用橡皮擦可以擦掉。過水會暈開，能畫出水彩畫的效果。

- **Graphitint（水性）**

 淺色系水性色鉛筆，過水能更具生動感，適合風景畫與人物描寫。

- **Metallic（水性）**

 出色的反射效果，適合用於暗色紙上，可為作品增添畫龍點睛之效。

拋光筆和調和筆，
讓顏色表現更豐富！

　　拋光筆和調和筆是上完基本顏色後使用的輔助劑。拋光筆可使顏色更均勻的附著在紙上，是呈現玻璃與金屬質感的最佳用具。調和筆則可用來混合兩種以上的顏色，對於柔和質感的呈現也很到位。

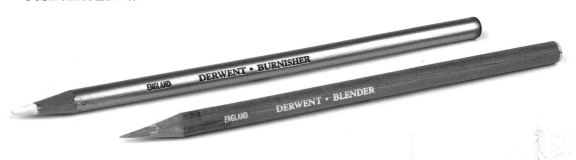

　　當然不是只要用輔助劑就一定能創造出戲劇性效果，但對於某些難以用色鉛筆呈現的地方，的確可以達到某種程度的效果。所以如果想讓作品有更豐富的表現，拋光筆和調和筆絕對值得一試。這兩種工具在使用完後無法再上色，所以一定要留到最後才使用。

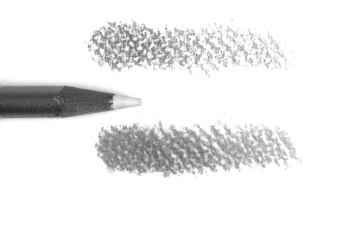

◀ 德爾文拋光筆（Derwent Bunisher）
當色鉛筆的粒子無法均勻的附著在紙上時，可利用拋光筆將粒子抹平，由於表面上帶點光澤，所以能呈現出玻璃和金屬質感。不過拋光筆無法混合兩種以上的顏色，所以只能用於一種顏色上。

▼ 德爾文調和筆（Derwent Blender）
和拋光筆一樣具有抹平色鉛筆粒子的功用，不同的是調和筆可用於混合兩種以上的顏色。

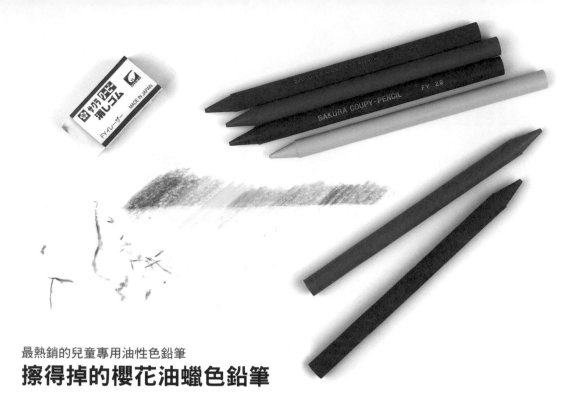

最熱銷的兒童專用油性色鉛筆
擦得掉的櫻花油蠟色鉛筆

　　這款空心色鉛筆在韓國知名度不高，但打從1973年日本櫻花文具公司推出以來，一直維持不錯的口碑。這款色鉛筆握在手裡不會沾色，使用無毒原料製成，雖然是空心，但是從1公尺高的地方掉下來也不易摔斷，是非常熱銷的兒童色鉛筆。最大的特色就是有專用橡皮擦，畫錯了可以立即修正。

　　專用橡皮擦是以蠟、聚乙烯以及顏料製成，擦的時候顏色不會暈開，當然效果沒有擦拭鉛筆痕跡那麼好，但是對於無法修正的油性色鉛筆痕跡來說，效果已經相當不錯。油蠟色鉛筆與蠟筆非常類似，筆身就是筆芯，對於大面積的上色效果非常好，畫起來細細滑滑的，然而相較於普通油性色鉛筆，它的發色效果就比較差。總之，這是一款很適合和小朋友共同創作的色鉛筆。

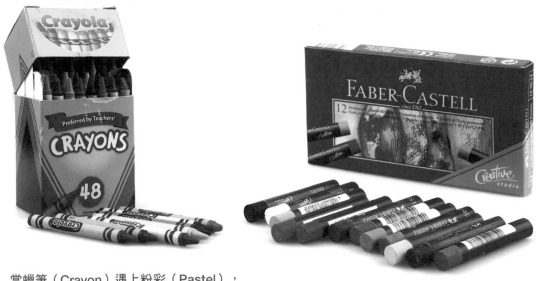

當蠟筆（Crayon）遇上粉彩（Pastel），

蠟筆與粉蠟筆

　　一般能正確區分蠟筆和粉蠟筆的人並不多，大部分的人都以為這兩者只是名稱上不同。不過身為有追根究柢精神的文具迷，都希望能夠正確區分出來吧！蠟筆（Crayon）是法國最早開發的上色工具，「Crayon」這個單字本身並沒有特殊含義，單純只是「鉛筆」的法語。蠟筆是顏料加上石蠟（Paraffin）和蠟（Wax）後進行加熱融化，然後再凝固成合用的型態。畫的時候筆觸順滑，除了不易斷掉，更不會弄髒手，是很好用的上色工具。不過美中不足的是跟色鉛筆和粉蠟筆比起來，顯色力較低，而且無法混色。

　　那麼粉蠟筆（Oil-Pastel）又是什麼工具呢？其實粉蠟筆的原文「Cray-Pas」原本是產品名稱，只是後來被泛指為粉蠟筆，就好比釘書機的原文是「Hotchkiss」，事實上這個字只是生產釘書機的公司名稱，不過大多數人都這樣沿用罷了。日本的櫻花文具公司開發出結合蠟筆和粉彩的產品，然後把這款粉蠟筆命名為「Cray-Pas」，因為一推出就反應熱烈，所以「Cray-Pas」這個名稱也就變成粉蠟筆的代名詞了。其實粉蠟筆正式的名稱應該是「Oil-Pastel」才對，這樣才能跟蠟筆正式區隔開。前面已經說過，粉蠟筆是結合蠟筆和粉彩的優點所做成的，所以有易混特質，而且質感更加滑順，雖然擁有優越的著色力，但很容易弄髒手，也比較容易斷掉，所以在保管上得多花一些心思。

削色鉛筆的樂趣

削完色鉛筆把「殘骸」做漸層排列，
總是讓我感到莫名狂喜。

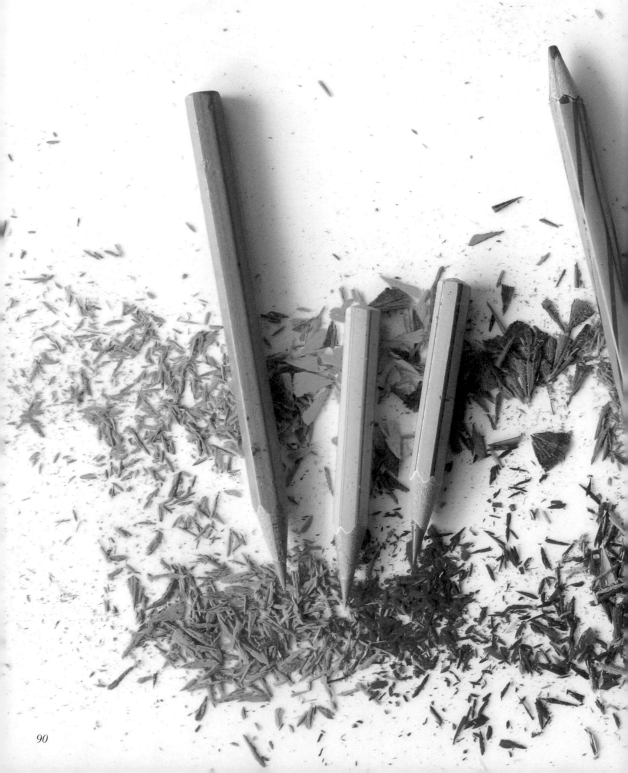

91

即使隨意插放，
也沒有一點違和感
色鉛筆是一種光是用眼睛欣賞
就很勵志的筆工具。

@tookapic / Pixabay

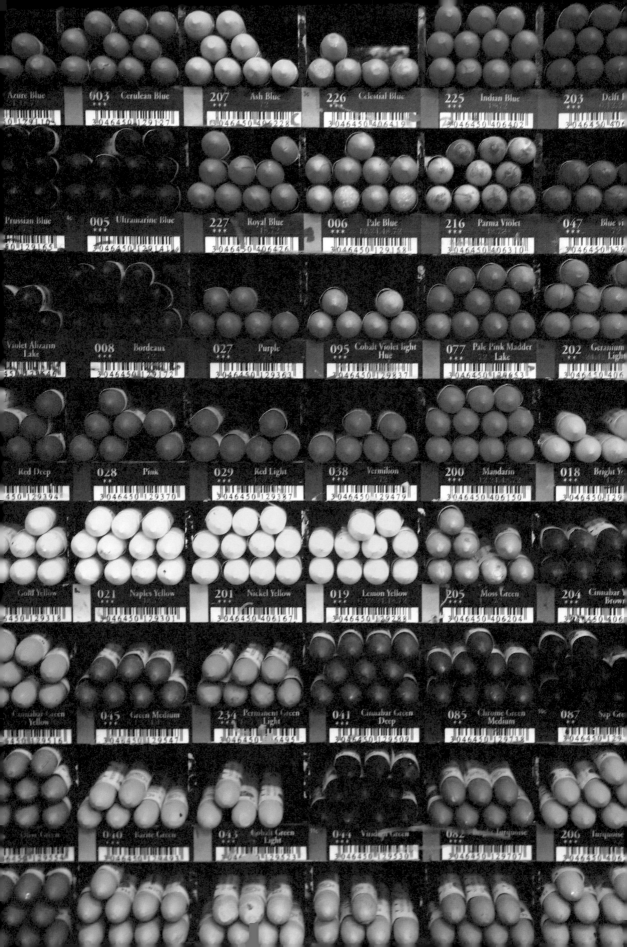

原子筆
BALL PEN

有球珠設計的筆工具，
原子筆

原子筆（Ball-Point Pen）在書寫過程中，筆尖上的小圓球會滾動，油墨會黏附在球珠上然後轉印到紙上。自20世紀初發明以來，因為價格便宜又耐用，因此成為最便利的筆工具之一。

越了解原子筆墨水，
越能靈活運用。

　　凡是在墨水與紙張之間隔一顆球珠構造的筆，統稱為原子筆，然而近來隨著墨水種類越來越多，各家品牌原子筆爭奇競秀，產品如雨後春筍般出現，即使基本結構一樣，若還是都稱作原子筆，似乎有點牽強。市面上的原子筆依墨水來分，粗略可分三種，像是在韓國素有「筆屎」之稱，寫一寫會累積油漬的油性原子筆；書寫流暢，色彩五花八門可做上色用途的中性筆；筆尖較細的水性筆等等。如果能夠更深入了解各種墨水的優缺點，就能操控自如，讓原子筆不只是筆工具，甚至搖身一變成實用的美術用具。

油性筆
墨水不易乾，所以不需要蓋子。黏度很高，相對來說書寫時比較不滑溜，寫到一半容易產生油漬。

中性筆
為改良水性筆缺點而開發的膠狀墨水，黏度介於油性和水性之間，書寫倍感順暢，為防止墨水蒸發，筆芯末端會有一個透明尾塞。

水性筆
為液狀墨水，因為墨水容易蒸發所以需要蓋子。遇水會暈開，通常筆尖越粗墨水的消耗量就越大，當然這和紙張的材質多少也有關連，所以水性筆的筆尖通常比較細小。

　　大致上墨水主要分成以上三種，不過各家廠牌也有開發出新型墨水，所以無法以一概全。接下來我會介紹幾款比較有特色的原子筆，希望能幫大家找到有助於自己興趣嗜好的好筆。

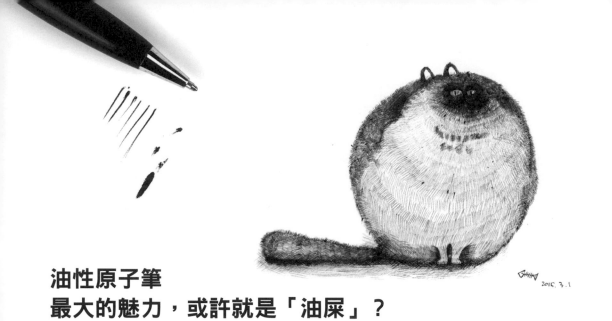

油性原子筆
最大的魅力，或許就是「油屎」？

　　最近有許多書寫乾淨俐落而且快乾的墨水相繼問世，其中又以油性原子筆當屬最大眾化的文具消耗品。沉穩的書寫感正是油性原子筆特有的魅力。書寫時產生的油漬對他人來說是缺點，但對我來說可以視為努力使用的印記，反而是個優點！比較講究的人寫到一半，會把筆頭放在另一張廢紙上滾一滾，把「油屎」清掉，對我來說，這個動作充滿了魅力。當你偶爾沉浸在回憶裡，不妨拿起最常用的油性原子筆，隨意的在紙上塗鴉，說不定能得到意想不到的新點子。

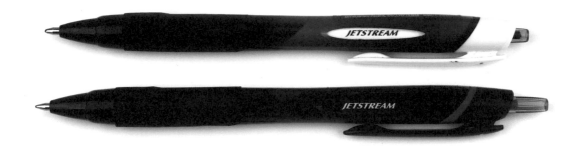

有效降低阻力，書寫感順暢的
三菱國民溜溜筆 油性

　　雖然三菱國民溜溜筆（Uni Jetstream）屬於油性原子筆，但因為使用新開發的低黏度與高潤滑性墨水，相較於傳統油性原子筆，書寫感更顯順暢，擁有濃郁且飽和的色度，因此受到廣大使用者的推崇，特別推薦給經常寫筆記的人。

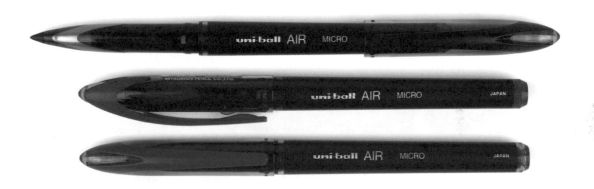

利用筆壓與角度賦予筆畫輕重，
靈活的三菱圓珠筆 水性

　　這款水性三菱圓珠筆（Uni-Ball Air）的特性，就是可利用筆壓調整筆畫粗細，方便在繪製插畫時，呈現更生動、有層次的效果。這枝筆更不枉「AIR」之名，使用起來非常輕便，雖然屬於水性筆，但是當墨水完全乾掉後就會因為碰到水而暈開，是一款非常適合畫線條的筆工具。

펜을 세우면 얇게
기울이면 굵게！

結合油性與水性特性的乳化墨水原子筆，斑馬（ZEBRA）真順筆 `油性` ＋ `水性`

三菱之於國民溜溜筆（Jetstream），等同於斑馬之於真順筆，是第一枝結合油性與水性的乳化墨水，以滑順的筆記感與鮮明色彩自豪，同樣的在墨水全乾後，遇水不會再暈開。若整理以上的使用心得，我覺得國民溜溜筆的順滑感更勝一籌，但就顏色的鮮明度來說，我會把票投給真順筆，兩款筆寫起來都很俐落而且方便。

제브라 클립온 - 유성잉크
제브라 스라리 - 에멀전 잉크
제브라 사라사 - 겔잉크

`小解說`
左邊三行手寫字由上而下分別是：
斑馬 Clip-on 油性墨水
斑馬 Surari 乳化墨水
斑馬 Sarasa 膠性墨水

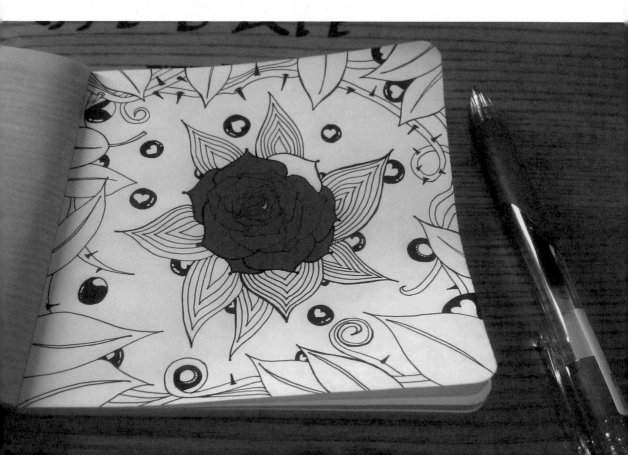

可寫在金屬、玻璃、塑膠等材質上的
百樂水性萬能圓珠筆 水性

一般人說到水性墨水，直覺它溶於水而且易暈開，所以水性筆主要用在紙張或布料上，必須是能吸收水性墨水的材質。不過倒是有一款筆即便是在無法吸收墨水的材質也能寫，而且還可以維持原子筆原有的色彩，那就是百樂的水性萬能圓珠筆（Multi Ball）。

這款筆粗細約0.7mm～1.0mm，可用於繪製細部，但更適合畫線條。一般的水性筆容易受到紙張纖維的影響，但這枝百樂水性萬能圓珠筆具有不易暈開的特色，能保有相當俐落乾淨的線條。很多時候我們想在紙張之外的地方畫畫，這枝筆保證能滿足這個需求。

另外最實用的一點是它雖然是水性筆，但是等墨水完全乾掉後，碰到水也不會暈開。我在陶瓷杯子上測試畫了圖並且靜置一天（原廠建議只需要風乾6小時即可），隔天以濕紙巾擦拭，發現圖案會整塊掉下來，所以並不適用於會常碰到水的食器上，不過應該可以應用於裝飾品上吧？當然墨水乾掉之前，用濕紙巾可以擦掉！

原子筆的黑，
不是一樣的黑！

　　我曾經因為參觀提姆·波頓（Tim Burton）展而受到極大的感動，尤其是其中一幅作品，更是令我讚歎不已，無奈會展上禁止攝影拍照，所以無法在這裡跟大家分享。該作品是一個用油性原子筆畫的手繪杯墊，散發出類似路燈般的隱約光芒。不難發現它的繪畫技法其實很簡單，就是以黑色油性原子筆畫的，不過近看卻發現紅黑色、紫黑色色澤，這時才恍然大悟，「原來一樣的黑色可以有這麼精彩的表現！」那份感動至今依然清晰。

　　由於那次的經驗才知道，不管是韓國國民原子筆慕娜美153，或是其他品牌原子筆的黑色都不盡相同。這個發現的確有趣。我想若能善用這個特點，或許在細節上能更有層次。

　　現在不妨拿出我們手中現有的原子筆，試著畫畫看，也許同一個顏色不同廠牌，會呈現不一樣的效果喔！

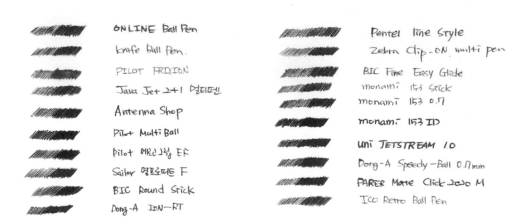

ONLINE Ball Pen
knife Ball Pen.
PILOT FRIXION
Java Jet 2+1 멀티펜
Antenna Shop
Pilot Multi Ball
Pilot 마이그닝 EF
Sailor 영보드메 F
BIC Round Stick
Dong-A ION-RT

Pentel line Style
Zebra Clip-ON multi pen
BIC Fine Easy Glide
monami 153 Stick
monami 153 0.7
monami 153 ID
uni JETSTREAM 1.0
Dong-A Speedy-Ball 0.7mm
PAPER Mate Click 2020 M
ICO Retro Ball Pen

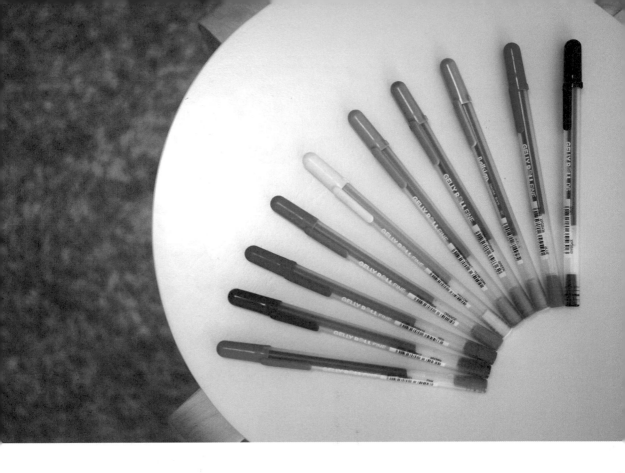

是美術用品？還是筆記工具？
產品多樣的櫻花水漾筆 水性

　　這是我個人非常愛用的品牌之一，從國中開始接觸到現在已經有很長的一段時間了。「櫻花」是日本第一個發明粉蠟筆的品牌，旗下有各式各樣的美術用品與文具，為大家所熟悉。若要選出最大眾的產品，莫過於1948年推出的「水漾筆」（Gelly Roll）系列了，因其悠久的歷史，所以種類非常多樣。櫻花文具公司曾數次在國際上徵選以水漾筆繪製的作品，雖然我也參加過，無奈高手如雲，很可惜沒有被選中，不過對於水漾筆的愛戴之心，絕不落於他人之後。

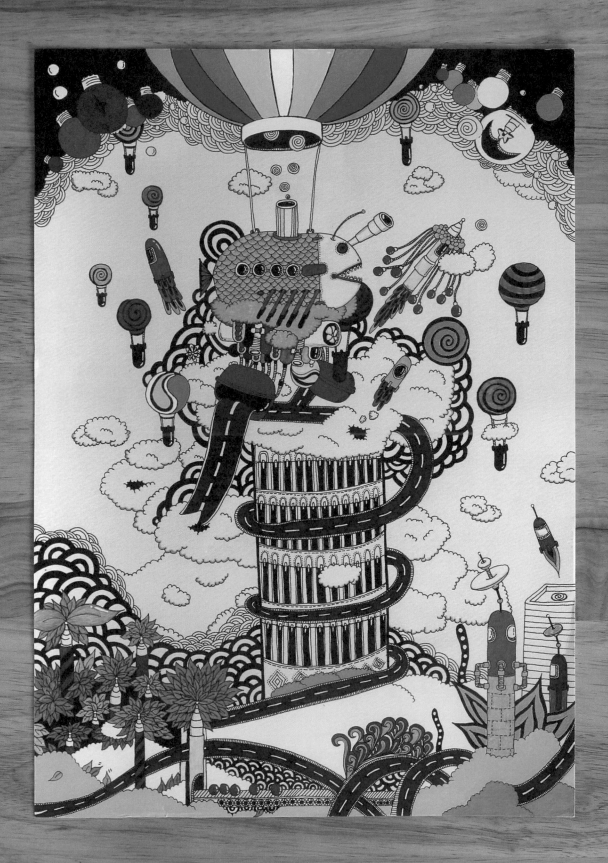

水漾彩繪筆

以水漾彩繪筆（Aqualip）繪畫的效果具有浮凸觸感，顏色帶有光澤，即使完全乾燥後，也保持濕潤效果。可用在紙張、玻璃、塑膠、金屬等多種材質表面，適用於裝飾。到完全凝固需要一段時間，可以用丙酮和酒精擦掉。

LUXUE系列

一款帶有珍珠光彩的彩繪筆，線條中央顯示為金色珍珠光，外圍是原本的色彩，乾燥時間約3分鐘，用橡皮擦可擦掉中央的珍珠光，等於有兩種效果。

水漾FINE系列

以乾淨俐落、顏色多元自豪的系列產品，墨水不會變色，有防水功能，所以遇水不會輕易暈開。

水漾浮雕彩繪筆

這款水漾浮雕彩繪筆（Silver Shadow）帶有銀色珍珠光澤，線條中央顯示為銀色珍珠光，外圍是原本的色彩。跟LUXUE系列一樣，乾燥時間為3分鐘，用橡皮擦可擦掉中央的銀色珍珠光。

牛奶彩繪筆

墨水特徵是非常有立體感，可書寫於多種材質表面，寫於紙上可以呈現非常飽和的粉彩色系，適合用於裝飾，乾燥時間約3分鐘。

月光晶彩筆

能散發出月光般的色澤，墨水不會變色，而且具有防水功能。可用於紙張、亞麻、皮革、照片紙，寫在暗色的背景上會更加顯色，乾燥時間約1分鐘。

星塵亮粉筆

星塵亮粉筆（Stardust）筆如其名，如星塵般閃閃發亮，帶有珍珠光彩，很適合裝飾。不會變色並且具有防水功能，乾燥時間約2分鐘。

簡潔俐落，
色彩鮮明的插畫！

極細的真隨，百樂HI-TEC-C。

　　具有百樂獨創3點支撐技術的不鏽鋼珠筆頭和細針型（Niddle）筆芯護套。相較於一般原子筆摩擦面積小，滑溜的鋼珠帶來無比的順暢書寫感。使用Bio聚合物墨水所以不容易暈開，書寫成果乾淨俐落，絕對是極細筆中的佼佼者。自從1994年發售以來持續受到大眾喜愛，有各式替芯可選擇。最大的缺點是筆頭脆弱，不小心摔落容易斷水，得格外小心保管。

斑馬SARASA系列，高品質的透明感墨水！

　　Sarasa系列又有Clip、Stick、QT之分，有多種尺寸筆芯可選擇，使用果凍感墨水，顏色帶有透明清澈感，更有金色與銀色等顏色可選擇。光使用SARASA系列就能完成一幅華麗的插畫。

　　顏料是耐水性極佳的水性顏料，另一項優點就是可以搭配其他上色工具一起使用。

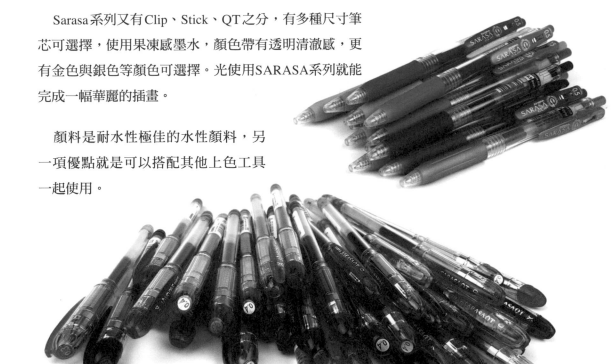

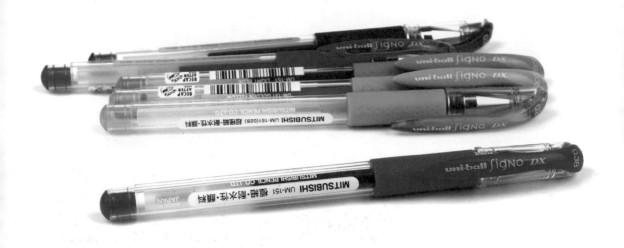

顏色多，書寫順暢，適合畫線稿的
三菱極細筆

　　三菱極細筆（Uni-Ball Signo）系列，寫起來順暢，畫出的線條俐落，而且有多種顏色，很適合寫手帳、畫線稿。因為出色的書寫感加上快速乾燥、防水的特性，所以也被用於上底色，經常被拿來跟HI-TEC系列做比較。

雖然是製圖專用原子筆，但更常用於手繪圖的
洛登繪圖針筆。

　　洛登的這款繪圖針筆（Rapidgraph）因為有多種粗細，畫出的線條自然又俐落，很多人
喜歡用它畫手繪圖。筆頭是貫通的針筆型態，書寫時有沙沙感，建議用於光滑紙張的表
面。因筆頭的特性，必須直立書寫才不容易損壞，墨水管可以替換，在使用和保管上雖然
要求比較多，不過因為寫起來真的很順手，可說是一款容易讓人「中毒」的筆工具。

慕娜美
monami

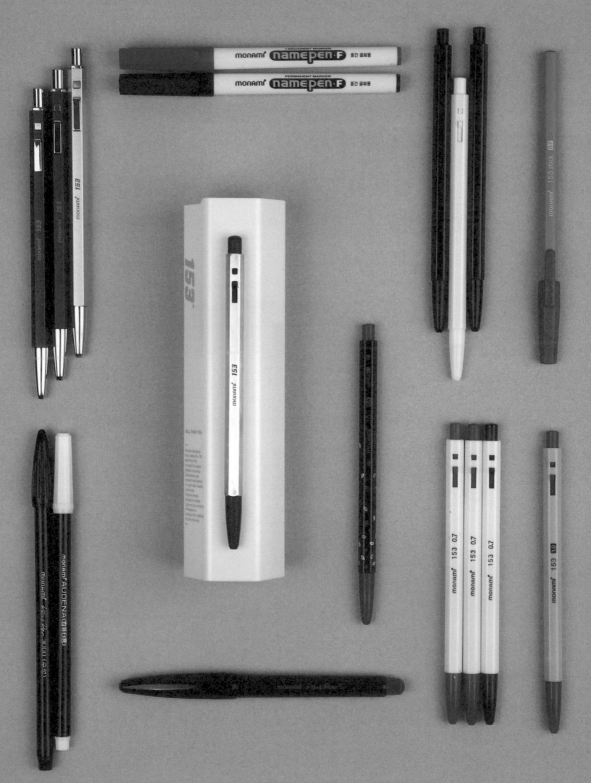

2014年來勢洶洶的
韓國國民原子筆「慕娜美」熱潮

　　韓國國民原子筆慕娜美在2014年為韓國文具市場劃下嶄新的一頁，一枝原子筆大大炒熱了網路與中古交易市場。

　　「慕娜美153」榮登韓國半世紀以來國民原子筆的地位，2014年為迎接50週年紀念，特別推出0.7mm的「50週年限定」金屬款，限量1萬枝，首度開賣就讓網站陷入癱瘓。扯的是很多人買來在網路上競標，國民筆的身價一夕暴漲，我曾親眼看到高於定價40倍的價格，一枝小小的原子筆竟然喊到2萬韓圜（約台幣580元）。

　　後來廠商打鐵趁熱，陸續推出153ID、RESPECT、NEO等尊爵系列，大大提高了韓國國內的文具水準，隨後趁勝追擊，迅速規劃「慕娜美概念商店」文創空間，這對愛筆人士來說真是一大福音，建議大家有機會可以前往朝聖。

　　今後韓國的文具製造業者會推出更多元化的商品，希望能把優質的產品推向全世界。

可以擦拭筆跡的
百樂魔擦鋼珠筆

　　一般人對原子筆的印象就是油墨，寫到一半會產生油漬，還有無法擦掉的特性，因此認為原子筆只用於文書工作，有著「原子筆＝筆跡擦不掉」根深柢固的觀念，不過這些觀念在我初見百樂魔擦鋼珠筆（Pilot Frixion）後，完完全全被推翻掉了。（百樂魔擦鋼珠筆推出後，其他品牌也陸續開發了能擦掉筆跡的原子筆，所以選擇性大大增加，大家可以挑喜歡的品牌使用。）

　　百樂魔擦鋼珠筆使用特殊墨水，搭配專用橡皮擦，對於必須先以鉛筆畫草圖，再用鋼筆或墨水筆勾勒輪廓的人來說，絕對非常實用，因為如果無法擦掉筆跡，一步畫錯整張圖就會浪費掉。以魔擦鋼珠筆附的橡皮擦來回擦拭，摩擦生熱的原理讓筆跡產生溫度變化，加上特殊墨水的特性，顏色會轉為無色。不過也許是因為墨水的特性，所以並無深色（黑色）墨水，色調比較偏淺色系，可以呈現柔和、自然的效果。老實說光是能擦掉筆跡就令人大大驚艷，何況還能用在許多地方，真的很棒。它最有趣的是如果放在冰冷的地方，原本擦掉的筆跡會再次復原！百樂魔擦筆的筆芯有多色選擇，也有推出魔擦簽字筆與螢光筆，可以依照需求搭配使用。

可更換墨水的水性筆，
胡賓卡式鋼珠筆。

　　「練字（寫習字帖或抄文章）」也是現代人的休閒嗜好之一，一般來說主要使用鋼筆和水性筆，對於還不太習慣使用鋼筆的人來說，往往會挑水性筆當作入門工具。胡賓（J.Herbin）出品的卡式鋼珠筆的墨水可以和鋼筆墨水互換，最大的優點就是可以挑喜歡的墨水使用。

　　這款原子筆兼具了鋼筆和水性筆的優點，對於剛開始練字的人來說，絕對是個好選擇。品牌也有推出多款顏色的卡式墨水，可以充分利用。

你好以外的問候語

從書信傳遞問候的年代
到BB Call聯絡的年代。
然後是用手機傳訊息，
到現在的「賴」……
接下來會出現哪一種問候方式呢？

對於大規模客運罷工的想法

如果是關於大眾交通問題的，
應該要把焦點順序放在大眾身上吧？

獵殺女巫須適可而止！
「現代版獵殺女巫」。
現在大眾對於學校、演藝界、
社會的議題，
鮮少設身處地理解，
反而以批評取代。
只要抓到小辮子就見獵心喜，
在網路上惡意抨擊，
真不懂為什麼要用狠毒又惡意的
眼光看人事呢？
是想藉由毀謗攻擊別人來舒壓？
還是喜歡欺負比自己軟弱的人？
近來社會簡直是助長霸凌風氣啊！

碎紙機

正職與非正職的差異，
是一張紙的差異……
或許也可以說是紙質的差異，
容易被「裁」的紙，
和不容易被「裁」的紙，
又或者，其實是差在「裁紙」的技術。

只要有原子筆和筆記簿，個性滿點的塗鴉就能信手拈來。
當然，在完成驚世巨作之前，
最重要的是堅持到底。

@Pexels / Pixabay

117

咖啡店難道不是最佳的創作地點？

帶一枝筆走進咖啡店，
杯子的隔熱紙、杯子本身都是最好的畫本。
畫出你的想像和創意，
不一定要給誰欣賞，
只要能稍微滿足想大展身手的慾望就可以了。

@아자몽키

沾水筆
Dip Pen

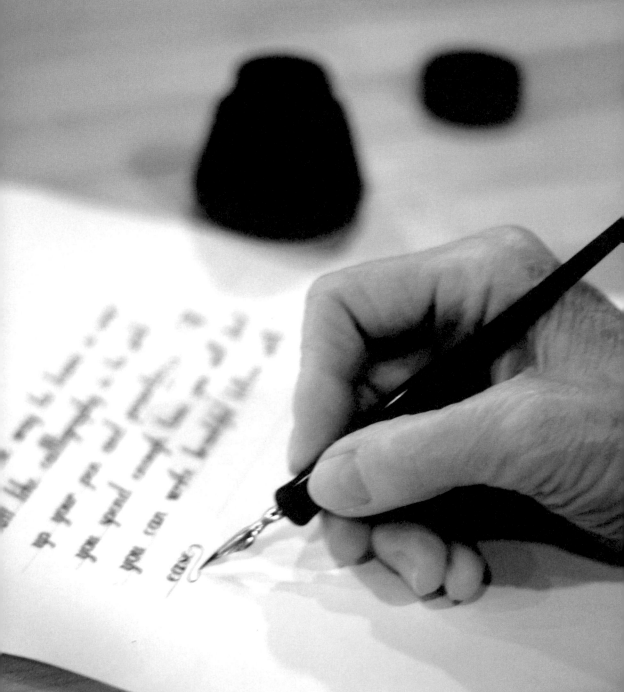

沾墨水使用的
沾水筆（筆尖與筆桿）

普遍用於寫藝術字與插畫，必須邊沾墨水邊使用，
是可以充分體驗手寫文字與畫畫樂趣的筆工具。

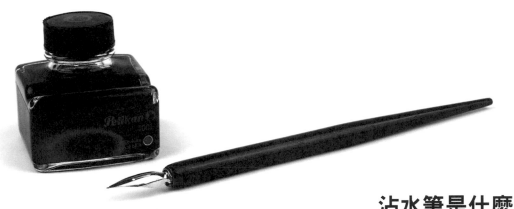

沾水筆是什麼？

　　沾水筆（Nip Pen）單純由筆尖和筆桿組成，必須沾墨水使用，沒有使用過的新手通常得經過一段時間練習才能上手。這種筆比較麻煩的是書寫過程中必須不斷沾墨水，優點是筆尖的花樣遠比鋼筆多，用來畫特殊細節非常好用，而且最重要的一點是價格比鋼筆親民許多，更可以感受到「手寫」的樂趣。

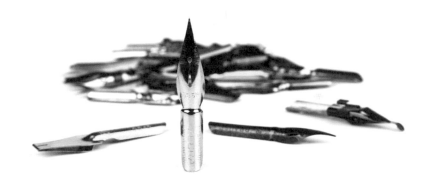

筆尖的種類

　　沾水筆的筆尖種類真的非常多，乍看之下每個品牌的產品都差不多，其實各有千秋。在實際使用之前，難以理解其特性與手感。接下來我要介紹一些市面上容易購得，而且較多人使用的產品，並針對硬式與軟式筆尖的差異做說明。我也會補充一些用於藝術字體、英文書寫體的搭配用具，希望有助於大家挑選適合自己興趣的沾水筆。

　　首先，筆尖可依照使用目的分類。如果是以漫畫、動畫為強項的日本與亞洲品牌，通常沾水筆主要是用於繪製漫畫的「漫畫系列（Comic Series）」；如果是英語系國家的品牌，一般把產品的主要特性放在英文書寫體以及藝術花體字上。但雖說如此，並不表示一定要靠這些分類去使用。只要能掌握好筆尖的型態與特性，以自己的方式使用的達人更大有人在！

漫畫家愛用的專業筆頭

漫畫家、入門者愛用的筆尖品牌有斑馬、日光（Nikko）、立川（Tachikawa）等等，主要以漫畫尖產品為主，像是G尖（G pen）、普通尖（Spoon Pen）、圓尖（Maru Pen）都是代表產品。

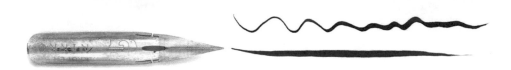

G尖

G尖（G Pen）筆尖銳利，有容易分岔的特性，彈性佳，調整筆壓大小就能改變線條粗細，是最常被用於畫畫的筆尖。新品初使用時可畫出極細的線條。G尖又有油光與無光之分，然而對入門者來說，比較難感受到差異性。

普通尖

普通尖（Spoon Pen、Tama Pen）比G尖堅固，可以畫出俐落而且均勻的線條，是用於文書處理上最多的筆尖，同時也是初學者練習使用手感時，最推薦的入門筆尖。

圓尖

圓尖（Maru Pen）中Maru在日語中表示「圓（丸）」的意思，另有一稱叫「Round Pen」，筆尖為圓筒形，必須搭配特定的筆桿使用，非常適合用來畫細緻線條。

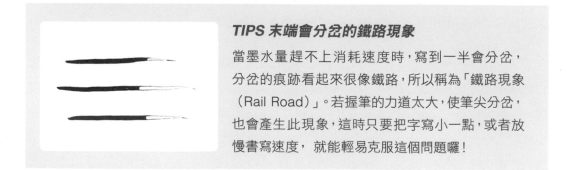

TIPS 末端會分岔的鐵路現象

當墨水量趕不上消耗速度時，寫到一半會分岔，分岔的痕跡看起來很像鐵路，所以稱為「鐵路現象（Rail Road）」。若握筆的力道太大，使筆尖分岔，也會產生此現象，這時只要把字寫小一點，或者放慢書寫速度，就能輕易克服這個問題囉！

能寫出復古風格的書法尖

書法尖（Lettering）可以在網路上購得，主要用於藝術花體字的書寫。為配合義大利體（Italic Type）的特性，所以多半屬於軟式筆尖，如果能善用這個特性，一定可以寫出非常好看的字體。使用此筆尖需有一段適應期，代表品牌有布勞塞（Brause）、魯比娜托（Rubinato）、Speedball 等等。

Brause Steno Blue Pumkin 南瓜尖
南瓜尖是寫英文書法的入門筆尖，彈性佳，墨水存量與流量豐富，適合畫出細緻線條。

Brause Rose 玫瑰尖
筆尖上刻有玫瑰花圖案，所以稱為玫瑰尖。筆尖非常柔軟，容易產生鐵路現象，墨水存量不多，適合寫較簡短的句子。

Brause Index 食指尖
手指頭造型的筆尖非常獨特，屬於略帶彈性的硬式筆尖，特點是能畫出纖細的線條。書寫起來非常穩定，適合初學者使用。

Brause Cito Fein 尖
筆尖扁細富有彈力，適合書寫線條粗細變化少的英文書法，非常推薦給初學者的一款筆尖。

Brause L'Ecoliere 尖
屬於軟式筆尖，墨水出水量相當穩定，適合畫圖以及寫藝術字。不過，這是初學者難以駕馭的眾多筆尖之一。

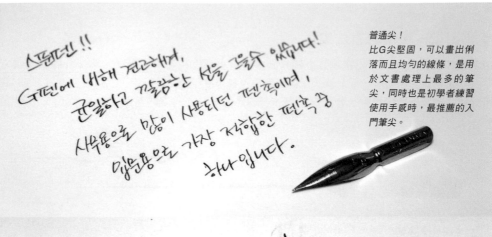

스푼펜!!

G펜에 비해 견고하게,
균일하고 깔끔한 선을 뽑을 수 있습니다!
사무용으로 많이 사용되던 펜촉이며,
입문용으로 가장 적합한 펜촉 중
하나입니다.

普通尖！
比G尖堅固，可以畫出俐
落而且均勻的線條，是用
於文書處理上最多的筆
尖，同時也是初學者練習
使用手感時，最推薦的入
門筆尖。

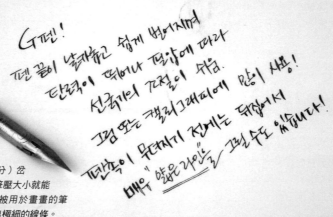

G펜!

펜 끝이 날카롭고 쉽게 벌어지며
탄력이 뛰어나 필압에 따라
선굵기의 조절이 쉬움.
그림 또는 캘리그래피에 많이 사용!
펜촉이 무뎌지기 전에는 뒤집어서
매우 "얇은 라인"을 그릴 수도 있습니다!

G尖！
筆尖銳利，有容易劈（分）岔
的特性，彈性佳，調整筆壓大小就能
改變線條粗細，是最常被用於畫畫的筆
尖。新品初使用時可畫出極細的線條。

마루펜!

둥근원통형으로 섬세한 표현에 적합.
세필이지만 적당한 탄력표현도 가능!!

圓尖！
筆尖為圓筒形，必須搭配
特定的筆桿使用，非常適
合用來畫細緻線條。

블루펌킨! = Steno

레터링 입문용으로 사랑받는 스테노
탄력이 뛰어나 다양한 표현이 가능!
잉크 보유량과 흐름이 풍부.

南瓜尖！
寫英文書法的入門筆尖，彈
性佳，墨水存量與流量豐
富，適合畫細緻線條。

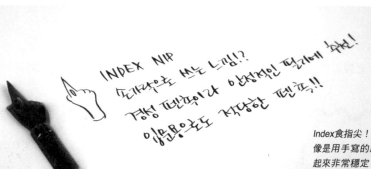

INDEX NIP
손가락으로 쓰는 느낌!?
경성 펜촉이라 안정적인 필기에 좋다!
입문용으로도 적당한 펜촉!!

Index食指尖！
像是用手寫的感覺！？書寫
起來非常穩定，適合初學者
使用。

Rose Nip
매우 낭창거리는 날이기 때문에 레일로드 현상이
생기기 쉬우며 잉크를 저장 저장해야하는
불편함이 있지만, 저장 된 후에는 다양한
표현이 가능한 매력적인 펜촉!

玫瑰尖！
筆尖非常柔軟，容易產生鐵
路現象，墨水存量不多，不
過等完全適應後就能畫出各
種粗細線條。

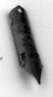

브라우스 Cito Fein
경성펜촉! 필압이 매우 강한 분들이 당신에게 →강하게! →用力寫！
입문하기 적당한 펜촉. _____ →적당하게! →輕輕寫！
또박, 또박 단정한 글씨 쓰기에 딱 좋습니다.

Brause Cito Fein尖！
硬式筆尖！很適合平常習慣
用力寫字的初學者可以寫出
很端正的字體。

브라우스 L'Ecoliere
드로잉이나 캘리그래피에 주로
사용되며 숙달자가 사용하기에는
다소 연습이 필요한 펜촉입니다.

Brause L'Ecoliere尖！
適合畫圖以及寫藝術字。不
過，這是初學者難以駕馭的
眾多筆尖之一。

扁平與圓頭尖

除了靠筆壓來改變線條粗細，也可以利用書寫與收尾的角度，讓字體有更精彩的表現與變化。

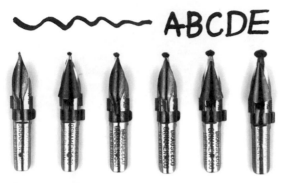

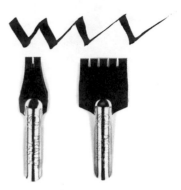

Ornament 尖

圓線尖（Ornament）是圓形且彎曲的筆尖，特色是書寫時，起筆和收尾時能有圓弧的效果，上下共有兩個墨槽（Pen Guide）。

Plakat 尖

適合寫海報、標題這類斗大字體的筆尖。

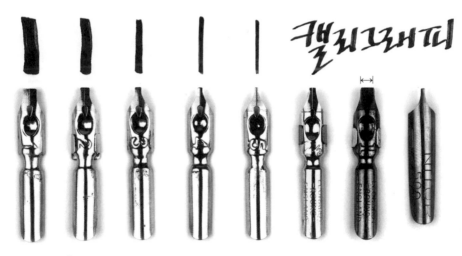

Square 尖

適合寫義大利體、哥德體、羅馬體、韓文藝術字體的筆尖。依號碼或筆尖寬度做區分。

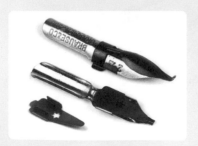

TIPS 墨槽（Pen Guide）與儲墨器（Reservoir）

▶墨槽（Pen Guide）位於筆尖外側，可以調整墨水流量與防止筆尖歪斜。

▶儲墨器（Reservoir）的「Reservoir」一字原為儲水池的意思，位於筆尖內側，可以擴充墨水存量。

如何利用筆尖外觀
區分軟式與硬式？

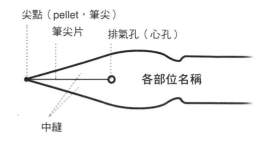

尖點（pellet，筆尖）
筆尖片
排氣孔（心孔）
各部位名稱
中縫

　　沾水筆和鋼筆都會使用到筆尖，筆尖又分成軟式與硬式兩種。所謂軟式筆尖，是指當筆壓較大時，筆尖尾端會劈（分）岔，能寫出較粗的線條，所以凡是筆尖有彈性，容易劈（分）岔開來的都是軟式筆尖。相反的，即使用力下筆，筆尖也不會劈（分）岔，寫出來的線條粗細沒有差異的，就是硬式筆尖。除非實際使用過，否則很難了解軟式與硬式筆尖的書寫感，不過還是可以透過外觀來猜測。

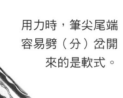

用力時，筆尖尾端
容易劈（分）岔開
來的是軟式。

中縫和排氣孔比較長，筆尖片周圍有加工縫的
是軟式。

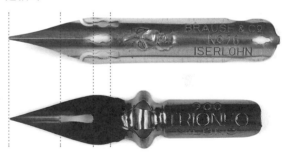

筆尖片越平整的是軟式

筆尖片越拱的是硬式

　　即使筆尖的材質相同，但是若具有以上特徵，是軟式筆尖的可能性就相當高。雖然軟式筆尖使用起來更有樂趣，而且可以做出多種效果，但是對於初學者來說，在選擇沾水筆或鋼筆時，最好先從硬式筆尖開始適應。尤其是已經習慣使用原子筆的人，還不是很熟悉握筆力道的掌控，很可能會覺得沾水筆使用起來很麻煩而容易放棄。建議在適應普通尖後，再改用軟式筆尖。

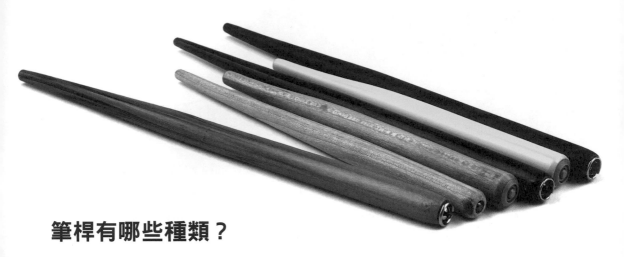

筆桿有哪些種類？

　　相較於筆尖，筆桿（Pen Holder）的選擇幅度比較小，大致上分成三種：一是可以套用大部分筆尖的半圓形筆桿；二是專為比較小圓筆尖設計的圓筒形筆桿；最後一種是往一邊傾斜，可以寫字的斜筆桿。當然握起來順手是挑選筆桿的最重要關鍵。

萬用筆桿
適用於半圓形或圓筒形筆尖的筆桿。

半圓形專用筆桿
專為半圓形筆尖設計的筆桿。

圓筒形（圓筆尖）專用筆桿
專為圓筒形筆尖設計的筆桿。

　　如果是半圓形筆尖專用筆桿，須對準邊緣的缺口安裝，並非固定在中央。

　　與筆尖連接面如果是金屬材質，清洗時接觸到水會很容易生鏽，所以清潔完畢務必確實把水擦乾。

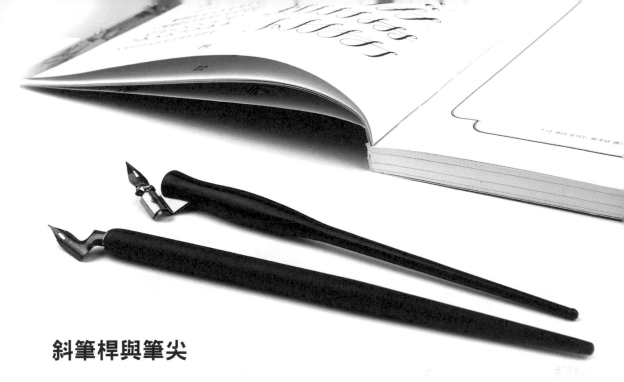

斜筆桿與筆尖

使用斜筆桿（Oblique）能自然而然的傾斜讓筆鋒偏向一側，是寫銅板體（Copperplate）和史賓賽體（Spencerian）的絕佳輔助工具。對於喜歡寫英文書法的人來說，絕對是非常實用的筆桿。斜筆桿的好處就是握筆時，視野不會被手遮擋，可以清楚的看到筆下畫出的線條。如果覺得價格過於昂貴，無法一開始就入手，不妨考慮購買可裝於一般筆桿上的「銅板尖」或是「優樂筆」。

優樂筆（油性原子筆）
造型和斜筆桿一樣的原子筆，可用來練習寫銅板體這類的字體。

W. Mitchell彎頭銅板體筆尖
屬於一般筆桿設計，卻可以做出類似斜筆桿效果的筆尖。

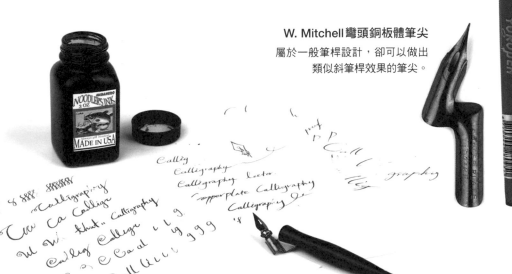

偶爾有這樣的時候，
生氣，事事不順心。
流淚時，一個人獨處時，
覺得自己一無所有。
其實每個人都會這樣，沒關係，
好好睡上一覺就會好的，
偶爾有這樣的時候
真的沒關係呀！

妳的身邊
有我。

美好的一天

不特別但是會
發光的東西。

蜉蝣的一天就是牠的一生，
我們過的是一生，
而不要只有一天。
——Hitchhiker

在珍貴的瞬間不要計較，要能享受，
因為我們不保證一定有明天。

什麼時候才能寫出行雲流水的字體啊？

每次看到別人寫的一手好字，
腦海裡總會羨慕不已。

@kimdongsu / Pixabay

132

不要懊悔過去，
也不要擔心未來，
像現在一樣就好。

不要被動搖

我曾經歷過，所以我知道，
跟你的熱情比起來，
這個世界實在太冷漠。

春天呀！
正在私語。

大筆一揮，欣賞一筆一畫的樂趣
終於了解古代文人為什麼如此醉心於書法了，
因為這些龍飛鳳舞的字體，的確能為心靈帶來平靜。

利用蘆葦和竹子，
遵循傳統方式製作的筆！

　　用竹子和蘆葦做成的筆，是人類史上最古老的筆工具之一，材質本身具有特殊書寫感，握起來舒服自然，所以經常被拿來寫藝術字，有為數不少的人，也會使用外型類似的竹筷子寫字。中空的結構，加上適量的吸墨量，跟普通沾水筆的筆尖並無太大差異。

　　這兩種筆的筆頭一般不是削尖就是削扁，端看要寫字體的型態而定。蘆葦筆是寫古代埃及傳統藝術字的工具，通常與莎草紙（Papyrus）成套出售。有意購買嘗試的人，絕對能體驗到更傳統且全新的感受，彷彿變成古時候幫人代客寫字的文人一般！

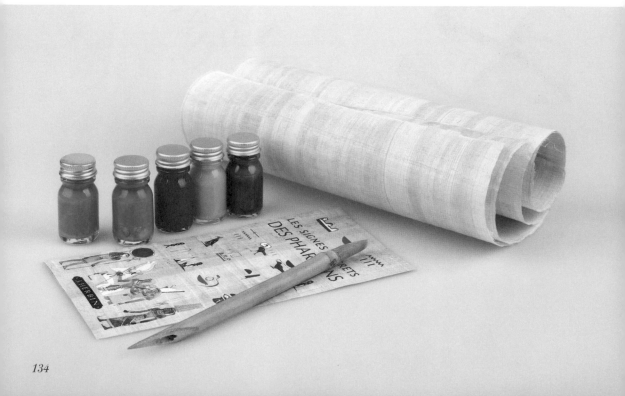

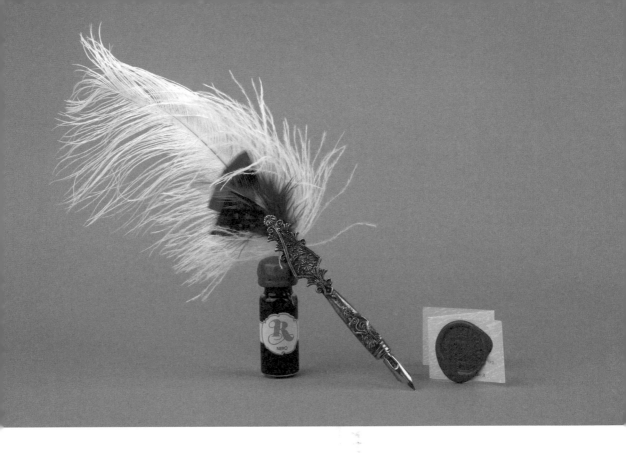

最有品味的筆，鵝毛筆！

　　鵝毛筆（Quill Pen）的「Quill」單字，是指羽軸下段不生羽瓣而中空的羽毛，所以利用羽毛末端沾墨水使用的筆便是鵝毛筆，也有人稱為羽毛筆（羽桿筆）。人類使用鵝毛筆寫字已有1300年之久，最早只有使用羽毛做成，後來陸續增加一些裝飾和金屬筆尖，據說羽毛筆一度成為男性地位的象徵之一。鵝毛筆因其復古的造型外觀，不適合隨身攜帶，比較適合擺在書桌上做裝飾。

可替換筆尖的錫製羽毛造型沾水筆
相較於單純以羽毛製作的傳統鵝毛筆，錫製羽毛造型
沾水筆因為可以更換筆尖，使用上更加方便。

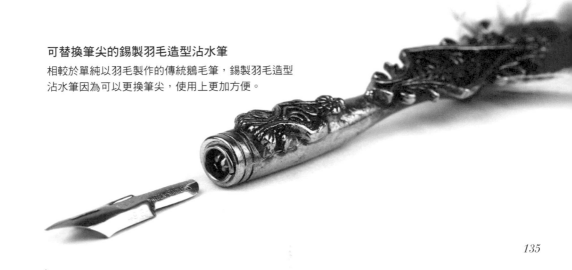

墨水存量其實可以用很久！
因為是玻璃做成的，
最引人之處就是有清脆的沙沙聲
沾一次墨水可以寫的量

생각보다 꽤 오래사용할 수
있는 잉크보유량!
무엇보다 매력적인 건
유리라서 느낄 수 있는 독특한 사각거림 ‥
잉크를 한 번 적셔서 쓸 수 있는 글씨는
여기까지!!!!!!!!!! ← 방향을 조금씩 돌려주면
　　　　　　　　　　더 오래쓸수있는 것이 팁!

大約是這樣！！！！！！！←小訣竅，寫的時候轉個方向，就能寫更久！

讓書房彌漫異國氛圍的
優雅玻璃筆

　　玻璃筆的外觀雖然像純欣賞的玻璃工藝品，但實際上，它絕對是一枝能寫能用的筆。玻璃筆誕生於16世紀的義大利，螺旋狀的筆桿造型別樹一格。墨水主要儲存在筆頭的溝槽上，當筆尖碰到紙張的瞬間就會順勢往下流，第一次下筆時墨水量會比較多，之後流量就會趨於穩定。寫起來比想像中的順暢，會沙沙作響，如果覺得墨水量太多，可以把筆尖朝向天空暫時立起來，就能維持穩定的墨水量。因為玻璃材質的關係，保管上要格外小心，用水就可以清洗乾淨，相信這個優點足以讓人忽略其他缺點。

鴨嘴筆雖然不好控制，
但自有一番書寫樂趣。

想寫出最有個性的字體，
就靠製圖專用「鴨嘴筆」。

　　鴨嘴筆（Ruling Pen）在日韓又稱為「烏口」，是一種可以畫出筆直線條的工具，依照使用角度的不同，可以有極細或極粗的效果，因為可以畫出變化多端的線條感，所以經常用來寫藝術字。

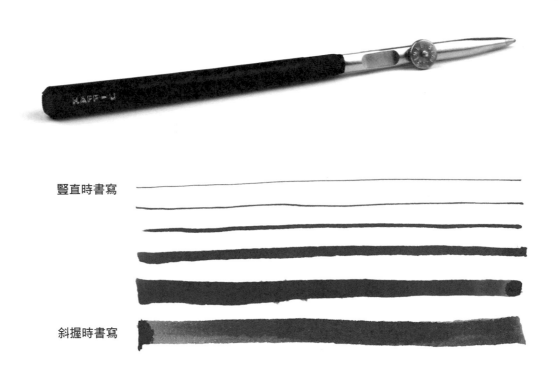

豎直時書寫

斜握時書寫

　　只要調整中間的螺絲，就可以改變墨水出水量和字體粗細。鴨嘴筆的握筆方式不同於一般筆工具，需要相當時間的練習，駕輕就熟之後，便能寫出專屬風格的字體。在You Tube上搜尋「Ruling Pen」，就會出現許多鴨嘴筆的使用方法影片，大家不妨一起感受鴨嘴筆的魅力。

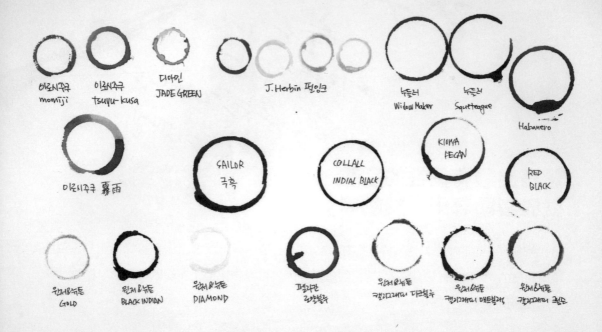

體驗挑選墨水的樂趣

挑選墨水可說是使用沾水筆的樂趣之一，如果是鋼筆，若使用粒子粗且黏度高的沾水筆專用墨水，會造成筆舌積墨漬，導致出墨不順暢，所以在清洗和管理上必須花許多心思。然而沾水筆就大大不同了，它適用任何墨水，很快就能知道哪一款墨水適合自己。和鋼筆相比，它還有另一項優點，就是維持費用便宜許多。

挑選時有幾點注意事項，你必須考慮墨水的黏性、色素（顏料）是否溶於水、是否為耐水性、有無耐光性等等，即便是同一個品牌，也會因顏色而有不同特性，所以很難推薦「哪種品牌或哪種顏色」，不過我會介紹幾款常用的墨水給大家參考。在這裡有一個小建議，剛開始不妨使用容易取得的藝術字專用墨水，然後再慢慢比較，等到可以區分出各種墨水的特性和差異性，相信在挑選上將能更加得心應手。

戴阿米墨水（Diamine Ink）

Collall 漫畫墨水

溫莎＆牛頓繪圖墨水
（Winsor & Newton）

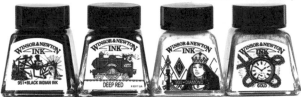

寫樂極黑墨水（Sailor）

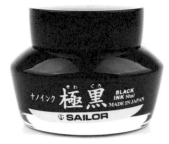

溫莎＆牛頓藝術字墨水（Winsor & Newton）

百樂色雫系列墨水（Pilot）

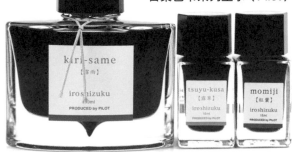

百利金瓶裝墨水（Palikan）

胡賓珍珠墨水
（J,Herbin）

鯰魚墨水
（Noodler's）

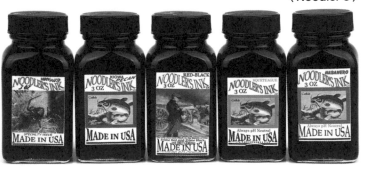

吳竹墨滴墨水（Kuretake）

[WINSOR & NEWTON] 實際墨水書寫

[WINSOR & NEWTON]

溫莎＆牛頓繪圖墨水

使用水溶性顏料做成的墨水，比較稀，可加水使用，能做出趣味效果。金色、銀色等帶珍珠色澤的墨水無法稀釋。

윈저＆뉴토 캘리그래퍼 잉크 實際墨水書寫

溫莎＆牛頓藝術字墨水

使用顏料做成的墨水，與上面的繪圖墨水比起來，顯色更出色，濃稠而且黏度高，適合用於界線分明的上色。（左圖藍色蓋子為鋼筆＆沾水筆專用；右圖紅色蓋子為沾水筆＆水彩筆專用。）

[COLLALL] 實際墨水書寫

Collall漫畫墨水

完全乾燥後，即使跟馬克筆使用也不會暈開，是一款非常適合畫線、底圖作業的墨水，黏度高，而且色彩相當飽和。

[Sailor] 實際墨水書寫

寫樂極黑墨水

以黑色墨水而言，乾燥的速度相當快，因為具有防水性，可長期保存。號稱即使用於鋼筆，也能降低乾燥後筆舌（Feed）阻塞的情形，不過如果是用於E、F尖的鋼筆，仍須多加小心。

TIPS 確認是否與紙張合用！

沾水筆墨水和紙張之間是否合適非常重要。黏度太高或太稀的墨水，如果用於容易暈開的紙張，墨水就會沿著纖維暈開，而產生蜘蛛網現象。

[Noodler's INK] 實際墨水書寫

鯰魚墨水

這是美國的知名品牌，其墨水以優越的防水性著稱，顯色能力非常出色。價格雖然比較高，但勝在容量頗多，值得推薦。

[DIAMINE] 實際墨水書寫

戴阿米墨水

使用顏料做成的墨水，書寫時號稱不會斷水，寫起來滑溜順暢。最大的優點是有超過100種以上的顏色，而且非常容易購買，推薦用於微上色或書寫文字。

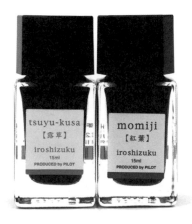

[iroshizuku] 實際墨水書寫
[iroshizuku]
[iroshizuku]

百樂色雫系列墨水

色雫（iroshizuku）在日文中是指「彩色水滴」，此系列墨水的色調很自然，適合用於大自然萬物以及風景畫，對沾水筆迷來說，是一款知名度相當高的墨水。

特別是以「松露」、「月夜」命名的墨水（左圖照片為此系列中的露草、紅葉），具有雙色邊界效果，極具魅力。墨水瓶的造型使人聯想起香水，即使買來收藏也非常值得。

TIPS 如果用來畫底圖，就必須測試防水性！

挑選墨水最重要的一個關鍵是耐水性或防水性，指的是當墨水完全乾燥後，碰到水時會暈染的程度。

以沾水筆畫完底圖後，如果接下來打算利用彩色鉛筆、麥克筆上色，若用的是無防水墨水，上色時底圖會整個暈開，毀了整張畫，所以著手以前，最好先測試墨水的防水性能。

適合沾水筆的紙類與小工具

洗滌液（清洗液）

可去除筆尖殘留的墨水，也有防止腐蝕的作用。使用時可沾一點清洗液於面紙或棉花棒上使用，或者乾脆將筆尖浸泡於液體中，之後再以清水洗乾淨。

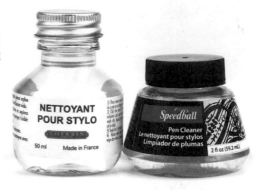

筆座

當筆尖還有墨水時，可暫時放置沾水筆的座台。

壓墨器

壓墨器底部為細小粒子設計，使用時像玩蹺蹺板一樣，輕輕往兩邊輪流按壓即可。使用壓墨器的好處就是可以吸收多餘墨水，防止暈開。

鑷子

如果是在表面較為粗糙的紙上使用沾水筆，往往容易發生墨水漬，這時可以利用鑷子把墨水漬夾掉。

布勞塞素描本
（Brause）

克萊楓丹畫（Clairefontaine）

克萊楓丹橫線
方眼筆記本
（Clairefontaine）

羅迪亞筆記本
（Rhodia）

英文藝術字
專用內頁

適合沾水筆的筆記本

如果單純只是練習用，A4影印紙就很恰如其分。想把作品永久保存時，最好還是寫在藝術紙或素描本上。這些
紙張表面光滑而且吸水力極佳，有助於留下簡潔有力的字體與圖畫。

143

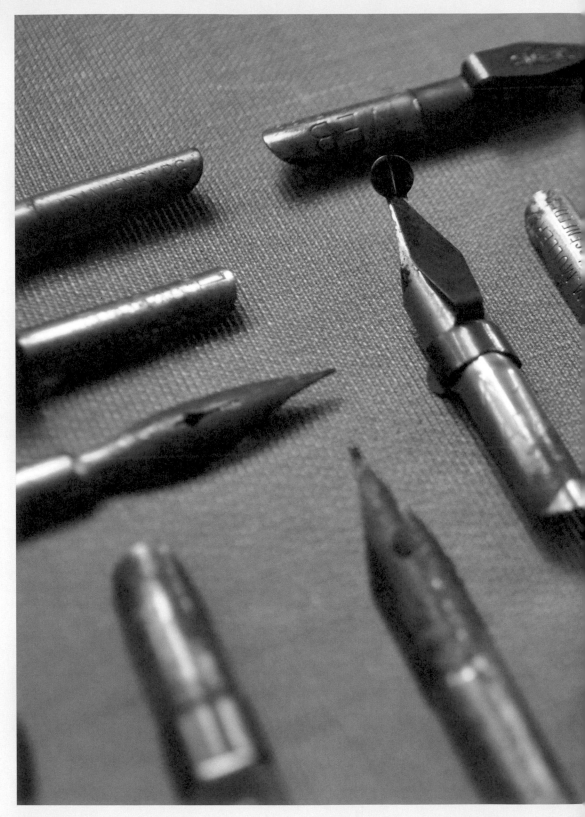

五花八門的筆尖

其實原理都一樣，不要想得太難，儘管放膽挑選！

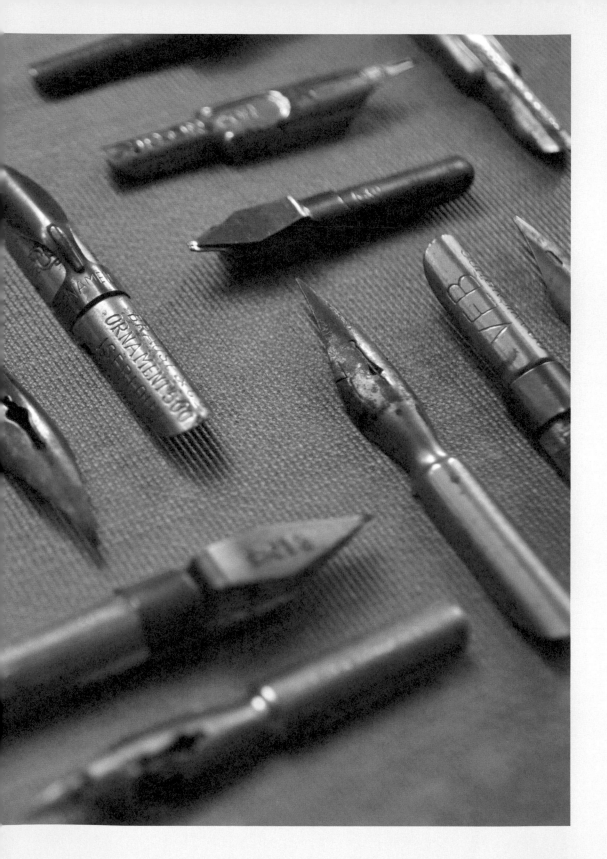

鋼筆
Fountain Pen

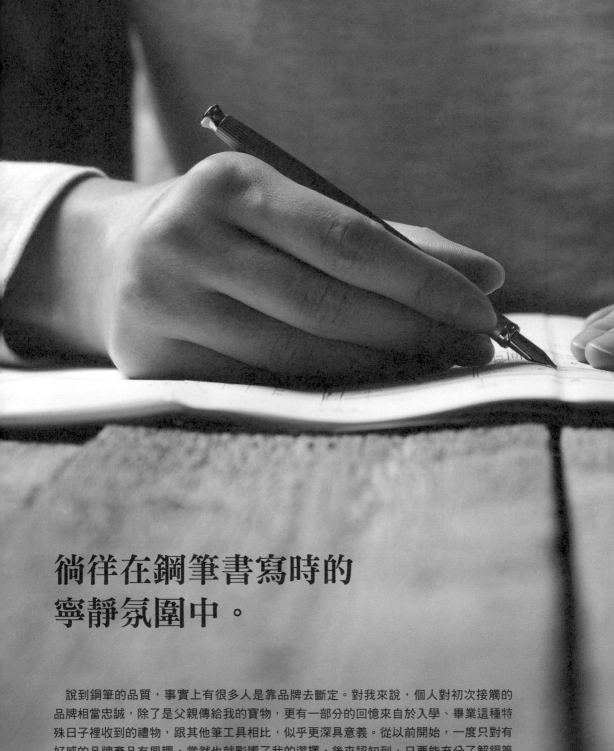

徜徉在鋼筆書寫時的
寧靜氛圍中。

　　說到鋼筆的品質，事實上有很多人是靠品牌去斷定。對我來說，個人對初次接觸的品牌相當忠誠，除了是父親傳給我的寶物，更有一部分的回憶來自於入學、畢業這種特殊日子裡收到的禮物，跟其他筆工具相比，似乎更深具意義。從以前開始，一度只對有好感的品牌產品有興趣，當然也就影響了我的選擇，後來認知到，只要能充分了解鋼筆的特性與構造，與其盲目的依品牌挑選，不如選一枝「更好用」的鋼筆！如果能做到這點，便能跳脫只是象徵性的「擁有」鋼筆，而正式讓鋼筆「走入」自己的興趣與生活。

　　在檯燈黃色光線的照射之下，鋼筆筆尖在滑過潔白紙張之際，一面發出沙沙、沙沙的聲音，未完全乾掉的墨水，在燈光照耀下閃著油亮光芒，這是不是非常具詩意呢？然而詩意歸詩意，想寫出一手好鋼筆字，需要相當時間練習。不同於原子筆與鉛筆，鋼筆在保管上要求更高，因為非常敏感，使用者更需要熟練的技術才有辦法駕馭。明知困難重重，還是引人想放手一試，這也正是鋼筆的魅力。接下來我要介紹幾個挑選鋼筆的小訣竅，給筆迷們參考。

了解東西方品牌鋼筆的特色

　　用鋼筆寫字，決定筆幅粗細的是筆尖，五角形筆尖的尾端是銥粒，銥粒越厚越大，那麼寫出來的字就會越粗。筆尖的厚度隨著銥粒的大小，分為EF、F、M、B尖，不過這些尺寸規格並沒有統一，依各家品牌設計略有不同。鋼筆的品牌依照地域性，可分為亞洲與歐美品牌，即使是相同規格的筆尖，歐美品牌（筆尖）寫出來的字會比較粗。

歐美品牌　　　　　　　　　　　　　亞洲品牌

　　之所以有歐美、亞洲之分，主要是因為書寫方式與文字使然。亞洲的文字筆畫多而且複雜，相對來說歐美文字簡單多了，對於細節上的要求比較不那麼講究，不妨回想一下英文字母與漢字的外觀，應該不難理解。我個人偏愛因應複雜文字而發展出來的亞洲筆尖，形狀比較扁，理由是書寫時能聽到沙沙作響的聲音，而且可用於細節上的表現，在進行比較精細的繪畫工作時，因為出水量少，少有因墨水而搞砸的事發生。另一項優點是即使用於較薄的紙張，也不至於力透紙背。相反的，如果是不同品牌但是一樣的筆尖，想畫粗線條，或表現強而有力的繪畫風格時，歐美品牌的鋼筆更合適些！

所費不貲的筆工具

鋼筆，並不是越貴就越好！

　　很多人買鋼筆，主要是因為「想學畫」、「想學寫藝術字」。初次購買鋼筆，即使先不論品牌，舉凡看上眼的、有設計感、看起來高貴大方的鋼筆，價格通常讓人為之一驚。價格的差異，主要取決於材質與做工精細，然而每一種鋼筆的基本結構都一樣，所以，對於只想初試鋼筆滋味的人，其實不一定要買昂貴的鋼筆，只要在能力範圍內，而且用起來順手，就是最好的選擇。鋼筆的價位非常多樣，有不超過數百元的平價品，也有介於千元的中價品，大家不妨量力而為，從經濟許可的價格開始。等用過一段時間，有足夠的能力挑選適合的鋼筆後，再入手心儀的產品也不遲。

TIPS 如何挑選鋼筆

購買鋼筆可前往大型文具店或鋼筆專櫃，因為可以現場試寫。實際試試握筆的觸感與書寫感，就能減少踩到地雷的機率，建議各位務必親自試筆。喜歡寫小字的人，可以考慮購買日本寫樂的鋼筆，優點是筆尖相當輕薄，細節的表現力極佳。

想要畫柔和線條的人，我推薦法國華特曼（Waterman），據說寫起來像「走在冰板上」一樣滑溜，尤以順暢的書寫感自豪。對於喜歡畫大幅畫、粗獷線條的讀者來說，是最適合不過的品牌。

看看物美價廉的好鋼筆！

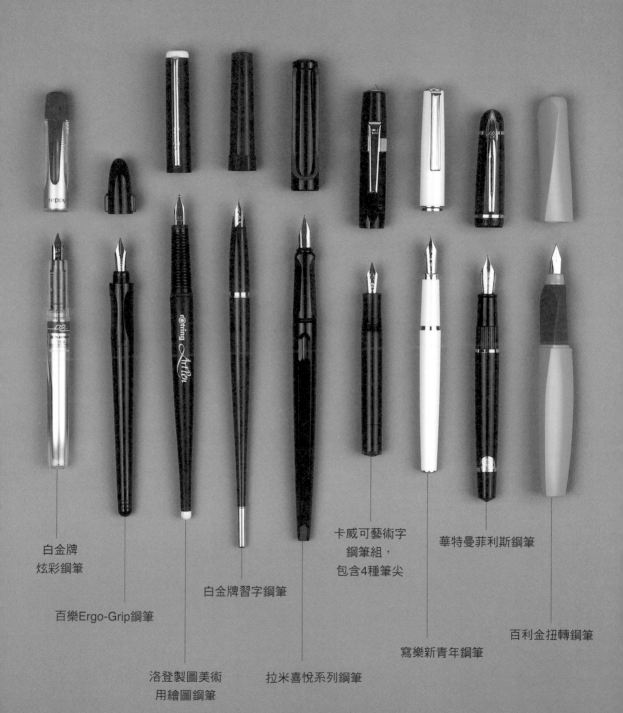

白金牌
炫彩鋼筆

百樂Ergo-Grip鋼筆

白金牌習字鋼筆

洛登製圖美術
用繪圖鋼筆

拉米喜悅系列鋼筆

卡威可藝術字
鋼筆組，
包含4種筆尖

華特曼菲利斯鋼筆

寫樂新青年鋼筆

百利金扭轉鋼筆

★價格依店家有所不同

黃金尖、不鏽鋼、軟式、硬式、EF、F……

如何選擇鋼筆筆尖？

用黃金做的筆尖一定好用嗎？只要用軟式筆尖，是不是就能像在 You Tube 上看到的那樣，三兩下就能寫出一手好字？對於這些疑問，答案是否定的。鋼筆的筆尖依照粗細，可分為 EF 尖、F 尖、M 尖和 B 尖；依照彈性可分為軟式和硬式。軟金屬黃金（Gold）做成的黃金尖是軟式筆尖的代表，純度越高越容易彎曲，主要使用 14K 或 18K 的黃金做成。相反的，硬式筆尖主要使用硬度高的不鏽鋼製成。想用鋼筆寫字，必須學會怎麼放鬆力量，對於不會調整下筆力道的人來說，初學者建議先使用硬式筆尖。一般容易買到的中價、平價鋼筆，大部分都屬於硬式筆尖，因此，不妨先熟悉一段時間，再考慮換軟式筆尖。

那麼，該如何選擇筆尖粗細？如果只是用於一般筆記或簡單素描，而且平常已經習慣寫原子筆的力道，那麼中間硬度的筆尖會比輕薄的筆尖合適。如果是亞洲品牌可以選擇 M 尖，若是歐美品牌，則以 F 尖為佳。輕薄的筆尖即使不屬於軟式，若施力不當一樣會造成彎曲，因此必須經過長時間的使用才能控制，希望大家能夠謹記。

照片提供 @Bestpen（www.bestpen.co.kr）

藝術字初學者的終極鋼筆
軟式鋼筆到底哪裡厲害？

　　一般人對於「神來之筆」軟式鋼筆的印象是，筆尖有顯而易見的彎曲，可以隨意改變筆畫粗細。為了讓鋼筆筆尖的軟性發揮到極致，大部分都經過改良，只有1940年以前出產的軟式筆尖，才稱得上是最正統的，是不同於現代軟式筆尖的「復古鋼筆」。其中之一的差異在於，復古筆尖是在經過淬火與回火的過程後，以手工的方式，將筆舌加工到更為輕薄與容易彎折。現代筆尖為了要量產，手工加工的方式自然遭到淘汰。目前雖可以透過亞馬遜、國外購物網站買到復古鋼筆，然而價格相當驚人，而且如遇到狀況不易修復，所以不建議購買。

那麼，現代的軟式鋼筆難道就不堪使用嗎？其實不然，市面上還是有許多雖然不是以傳統方式製作，但是擁有類似書寫感的鋼筆。目前市面上具有良好口碑的「軟式筆尖（Flexible）」品牌有百樂的彈性尖Falcon / Elabo、Custom FA Nib 743、Custom FA Nib 742、白金的Century #3776 SF Nib、鯰魚牌（Noodler's），以及F.P.R（Foundation Pen Revolution）的Flex Nip等等，這些都是足以取代傳統鋼筆的產品。

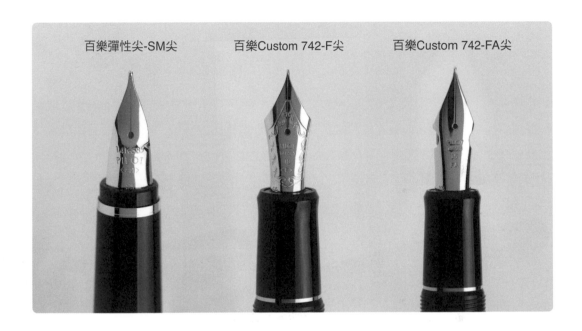

百樂彈性尖-SM尖　　　百樂Custom 742-F尖　　　百樂Custom 742-FA尖

若把上圖中間的F尖視為普通鋼筆筆尖，那麼左側彈性尖的軟性特性會更明顯，這款鋼筆的筆尖非常特殊，可快速恢復原狀，在業界中以俐落的線條變化知名。右側的FA尖是Custom 742、743系列推出的筆尖，以毛筆概念設計而成，柔軟度非常好，筆舌中央兩側有內凹設計，形狀看起來像烏賊，因此有「烏賊尖」之稱，適合講究軟式筆尖柔軟觸感的人使用，對此有人曾以「翩若驚鴻，宛若遊龍」來形容。

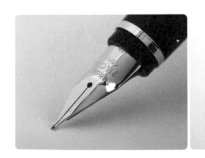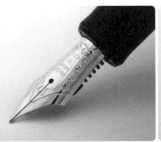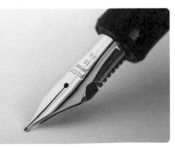

圖片提供@bestpen（www.bestpen.co.kr）

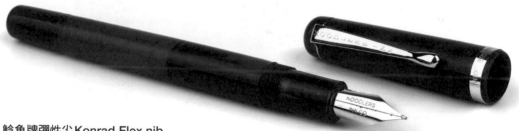

Flex Nib –用力時讓中縫撐開，就能改變筆畫粗細。

Noodler's–Ahab尖，不鏽鋼Konrad尖，
寫起來顫動少，即使筆壓較大也可以支撐，非常好寫。

百樂系列的軟式筆尖大部分以黃金製成，國內知名網購賣場都能買到，不過往往價格昂貴到令人難以負擔。如果真的想試試彈性尖，雖然會比較麻煩，但不妨透過代購或從國外郵購的方式，購買鯰魚牌的Ahab尖，或是F.P.R的產品（記得勾選「彈性尖（Flex Nib）」選項）。

鯰魚牌彈性尖Konrad Flex nib
鯰魚牌與F.P.R推出的筆尖大多以不鏽鋼製成，相較
於百樂軟式筆尖，除了顫動會比較少，也可以感受
到彈性尖特有的筆畫變化。

TIPS 鯰魚牌與F.P.R

鯰魚牌是美國的單人企業，以製作手工墨水聞名，近來持
續推出CP值極高的Ahab與Konrad彈性尖，有興趣的話可
以前往官網（www.noodlersink.com）了解。

F.P.R來自印度，是一家小規模的低價手工鋼筆品牌，產品
群非常多樣，只要額外多負擔幾美元，就可以選擇彈性尖
（Flex Nib），官網為（www.fountainpenrevolution.com）。

Elabo / Konrad 試筆比較

為什麼鋼筆的蓋子拔不起來？
旋蓋式與拔蓋式（Cap）

　　偶爾心血來潮想使用鋼筆，卻發現筆怎麼拔都拔不起來，這時不用太慌張，只要輕輕旋轉筆蓋即可。鋼筆的筆蓋分成兩種，一種是旋蓋式，另一種是拔蓋式。拔蓋式有一點要注意，若是突然拔掉筆蓋，可能會有墨水四濺的情形發生。旋蓋式鋼筆在使用上似乎不太方便，卻利於攜帶，放在鉛筆盒或包包內，不用擔心筆蓋會脫落把墨水沾得到處都是，而且密閉力極佳，墨水不易蒸發。若身邊有朋友想向你借鋼筆一用，事先提醒鋼筆的開蓋方法不失為明智之舉，如果不這麼做，也許會發生對方用蠻力打開旋蓋式鋼筆的慘況。

遠比想像中的複雜精密

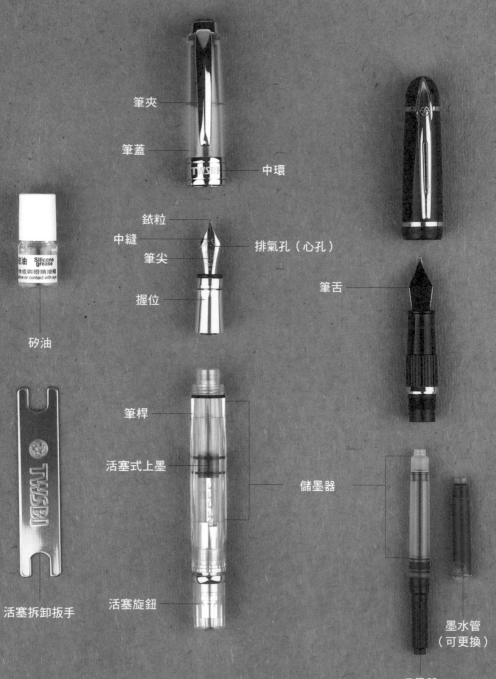

筆夾

筆蓋

中環

銥粒

中縫

筆尖

排氣孔（心孔）

握位

筆舌

矽油

筆桿

活塞式上墨

儲墨器

活塞拆卸扳手

活塞旋鈕

墨水管
（可更換）

吸墨器
（用於儲墨）

鋼筆的原理主要是利用毛細管現象，將墨水從儲墨器輸送到筆尖，然後排出墨水，構造上比其他筆工具更為複雜。若能了解鋼筆各基本部位名稱，在實體店面或網路購物時，一定能有所助益。

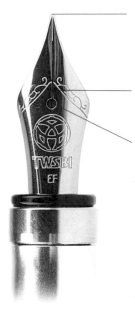

銥粒（Pallet）

鋼筆筆尖最末端的一塊小合金體，具有防止筆尖被磨耗的功用，銥點打磨的大小能決定書寫感。

中縫（Slit）

介於銥粒與排氣孔之間的隙縫，長度較短為硬式筆尖，較長為軟式筆尖。

排氣孔（Vent Hole）

位於筆尖中央處的一個小孔，也稱作心孔。是墨水流至中縫前的暫時儲墨空間，具有調整墨水流量的功能，還可以分散筆壓過於集中而使筆尖隙縫增張。排氣孔若比較大則為軟式筆尖，較小的為硬式筆尖。

左右片筆尖（Tines）

是指以中縫為中心區隔開來的左右兩片筆尖，此用語是從「角」這個單字延伸而來。

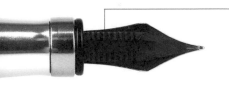

筆舌（Feed）

位於筆尖背面，是墨水輸送至筆尖的通道。這個構造能使墨水流量穩定，還可以防止墨水因為空氣壓力而洩漏。

上墨方式

活塞上墨（Piston Filler）

儲墨空間通常內建於握位的位置，只要扭轉旋鈕，裡面的活塞就會上下動作，藉由產生壓差將墨水吸入套筒中。雖然這種方式的儲墨量最多，但缺點是必須隨身攜帶墨水瓶。

吸墨器（Converter）

簡單來說就是外建的活塞器，可與卡式墨水管互換，優點在於半永久的使用效期。

卡式上墨（Cartridge）

使用起來最簡便的一次性墨水供應裝置，和吸墨式一樣，如果鋼筆為國際規格時，可以搭配其他品牌的卡式墨水管。

使用鋼筆之前
這樣上墨與清洗

　　就像車子要加滿油才會有馬力，鋼筆的上墨過程是件令人享受的事。鋼筆使用上手之後，往往會想嘗試其他顏色的墨水，這時若鋼筆內有墨水殘留，即使裝上新的墨水管，也會混到顏色。所以更換墨水顏色之前，一定要先清潔。接下來我會教大家一些鋼筆上墨與清洗時的小技巧。

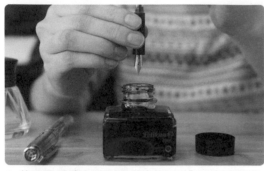

1. 將吸墨器或內建活塞旋鈕轉到底，使活塞下降，備好要換的墨水管。

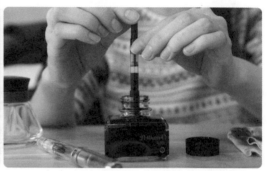

2. 將筆尖完全浸在墨水裡，慢慢倒轉旋鈕，將墨水吸入。

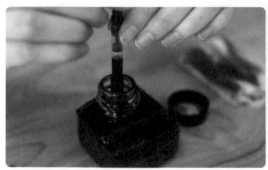

3. 筆舌必須完全浸在墨水裡，否則空氣會跑進去，須浸到握位的部位。

4. 將握位、筆尖殘餘墨水擦拭乾淨。

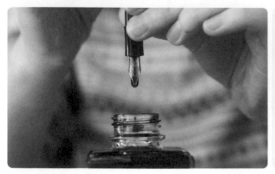

TIPS 如果沒有去除過多墨水？

筆舌上殘留的墨水有可能會污染筆蓋內部，上完墨水第一次使用時，可能會一次流出過多墨水，所以必須去除過多的墨水。

5. 為排出吸入過多的墨水，可滴出2～3滴墨水於墨水瓶，然後將筆尖朝上，把剩餘的墨水全部吸進，到這裡準備工作算告一段落。（或者也可以在步驟4.時，將筆舌多餘的墨水擦掉）。

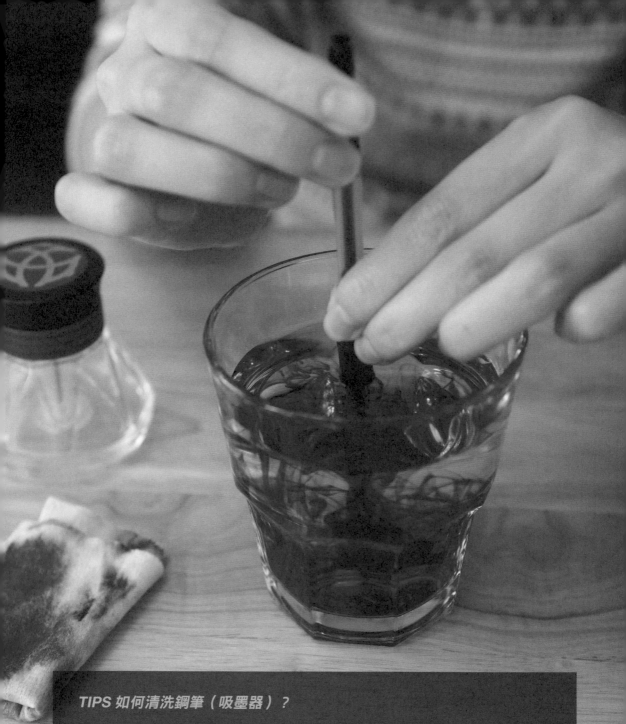

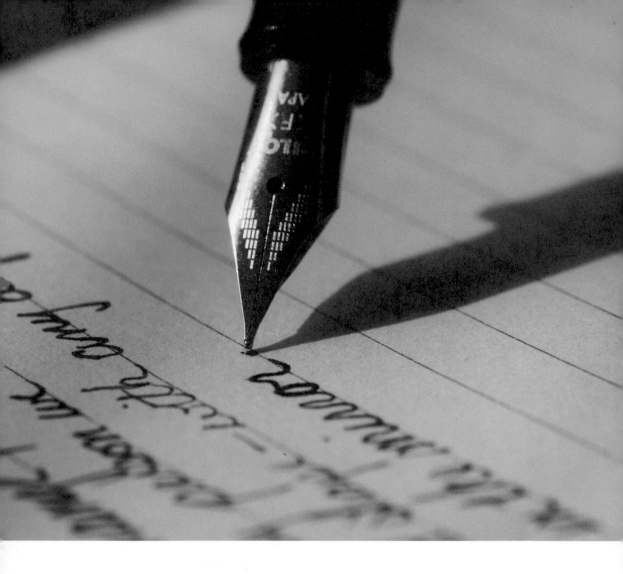

鋼筆壽命長短，取決於保管與維護！

曾經聽周遭使用過鋼筆的朋友表示，初次把鋼筆握在手心裡的那份感動，似乎無法持續很久，對此我歸咎於下面幾個原因。

第一，跟原子筆或其他水性、中性筆比起來，確實較難選擇。平價鋼筆品質堪憂，高價鋼筆又難以買下手。好不容易選好了，才發現墨水的種類非常多，對於有選擇障礙或者個性謹慎的人來說，往往在天人交戰一番後，選擇重回原子筆的懷抱。

第二，墨水的消耗量太大，必須經常更換墨水管或補充墨水。 總而言之，就是費用太高，傷荷包。

　　最後，就是遇到墨水出水不穩的情況。鋼筆若幾天沒用，突然心血來潮想牛刀小試一下，往往發現墨水早已乾涸。這時就得以溫水讓墨水融化，還要擦拭乾淨……繁雜的程序讓人望之卻步。雖然使用鋼筆充滿了諸多不便與麻煩，然而一旦使用上手食髓知味，便很難再習慣其他筆工具，這也正是鋼筆的魅力之處，當然前提是必須勤於維護才行。

　　總之，鋼筆是必須認真維護的筆工具，要經常使用，墨水才不會乾掉，使用完也要細心妥善保管。最好的方法是天天使用，當然在過程中難免會發生一些問題。底下是使用鋼筆的要領，給讀者們參考。一枝高貴的鋼筆若只是因為疏於維護而成為無用之物，實在非常可惜。

TIPS 如何保管鋼筆？

1. 長時間不用時，務必蓋上筆蓋。
2. 使用後，以軟布將筆頭和外觀（握位、筆蓋）擦拭乾淨後再收納。
3. 收納前，蓋上筆蓋後讓筆尖朝上（天空）。
4. 定期卸下墨水管，將筆尖浸於溫水中，將筆尖的墨水清洗乾淨。
5. 改換其他種類的墨水之前，務必做好清潔工作。
6. 書寫時若施力過大，容易造成筆尖毀損，所以務必溫柔對待，輕輕書寫。
7. 如果照以上的方法還是行不通，或者筆尖依然損壞，立即送修為妙。

想寫出更優美的字體

就用藝術書法尖！

　　藝術書法尖並非傳統鋼筆筆尖，主要是因應寫藝術字的風潮而有了寬扁筆尖的問世，目前在市面上很常見。這種筆尖可運用於書寫體（Script），寫出自我風格獨特的字體。接下來我將透過幾種藝術書法尖，向大家解釋一下它的特徵。

　　上面照片是沾水筆之中，最常用來寫藝術字的寬扁尖，只要改變握筆的角度，就能譜出優美的線與面。筆尖越寬墨水的消耗量就越多，對於想從寬扁尖入門的人來說，相較於沾水筆，更推薦鋼筆的藝術書法尖，而且有卡式墨水與吸墨器兩種選擇。市面上有很多組合產品，內含2～3種筆尖，最好從低價的筆尖入手。

試試寫樂書法尖鋼筆

　　這款鋼筆很神奇，筆尖末端是往外而非往內彎曲，可以模擬出毛筆字的感覺。在日本是毛筆的替代品，人氣相當高，畢竟用起來簡便又能收到寫毛筆字之效，也難怪大受歡迎。筆尖接觸紙張面積的多寡，並非靠筆尖粗細，而是隨著筆尖彎曲角度決定，也就是說，以這樣的方式來控制筆畫的粗細變化。

　　與寬扁尖不同的是，寫橫的筆畫比較粗，寫直的筆畫則比較細，但相對來說，整體的感覺比較柔和。畫細線條時，只要把筆尖反著寫即可，不過要注意施力不可過大。

可以輕鬆寫出文字商標的
實用款百樂平行筆

　　凡是文具迷，應該都曾在You Tube、臉書等SNS社群網站上，看過一些高手大展身手寫出各種文字商標的影片（若你還不曾見識過，可以掃描下方的QR碼觀賞）。百樂平行筆（Parallel Pen）的筆尖構造為兩片鋼片，書寫時墨水從鋼片之間流出，雖然無法稱之為正統鋼筆，因為採用卡式墨水設計，所以跟鋼筆一樣，可以更換多種顏色的墨水。另外也不會發生沾水筆、鋼筆的鐵路現象，可以寫出非常俐落的藝術字與圖案。

　　如果擁有2枝以上的平行筆，也能混色使用，呈現更多樣的效果。由於附贈專為獨特筆尖設計的洗筆器和清潔刮片，所以清洗工作也變得簡單，不過要注意卡式墨水只能用於平行筆。

平行筆參考影片QR Code

Blending

님이 맞닿는 시간에 비례하는 색상 배합

筆尖碰筆尖的混色效果，視時間長短而異。

◀將兩枝筆一上一下筆尖碰筆尖就能進行混色，要注意的是上方平行筆的墨水是被下方的筆尖吸附。

▼若使用寬筆尖，筆畫寬幅為筆蓋上標示的數字，若用尖筆尖畫，可以寫出細字或畫細線條。

Parallel

即使是相同線條，為什麼鋼筆畫
出來的彷彿更有深度？

只能說，鋼筆所表現出的氣場，
只可意會不能言傳。

@아저몽키

每天試著畫一些小圖與寫寫字
攸關鋼筆價格，只有每天勤練，
才能完全駕馭鋼筆。

@阿迦猴

各位，我要再次強調
鋼筆不用的時候，
務必清洗乾淨再收納！
雖然當下會覺得麻煩，
但先犧牲後享受絕對是上上策。

@阿迦猴

麥克筆
MARKER

柔和又強烈的色彩！
麥克筆和毛筆

麥克筆（Marker Pen）本身有墨水棉（濾棉）的設計，
墨水用完還可利用墨水補充液填充。筆頭材質有氈頭和尼龍頭，寫字畫畫都很方便。
市面上常見的螢光筆、簽字筆、印章筆、奇異筆、氈筆（Felt Pen）都包含在麥克筆的範疇內，
構造也與麥克筆相同，筆尖的型態都是屬於柔軟的毛筆（Brush Pen）或刷頭，
主要用於寫藝術字。

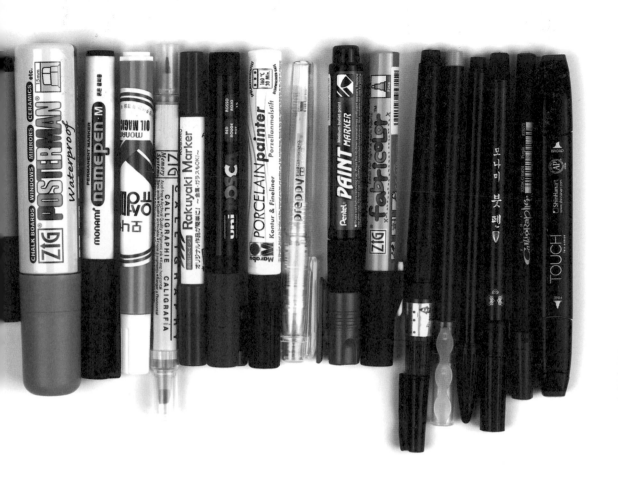

包羅萬象的麥克筆

　　被歸類為麥克筆的「油性筆」和「螢光筆」使用之普遍，幾乎到了無人不知無人不曉的程度。油性筆可用於像塑膠這種不會吸墨的材質表面，螢光筆普遍用於教科書和筆記本的重點標記，也就是說以標示為主（Marking有標示、強調的意思），所以才被統稱為麥克筆（Marking Pen）。各大廠牌致力於開發功能更多樣的麥克筆，除了保有原來的功能，更能應用於休閒嗜好。在墨水乾掉後，碰到水也不會暈開，能夠畫出乾淨俐落的線條。例如能畫出海報顏色效果的彩色記號筆（Posca）、適合寫藝術字的記號筆、可用於纖維材質的記號筆，能夠畫在瓷器上的瓷器筆（Porcelain Painter）等等，可藉由了解這些筆的特色，用於自己的休閒嗜好。

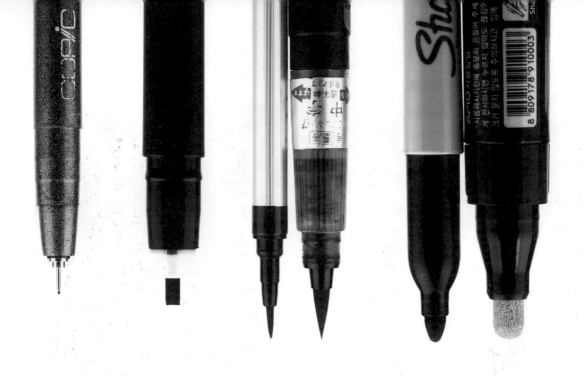

以筆尖型態區分的麥克筆

麥克筆依照筆尖，大致上可分為圓尖（Bullet）、扁尖（Chisel）和刷頭尖。圓尖適合筆記以及畫線條，扁尖和刷頭尖則適合用於書法藝術字與插圖。

除了筆尖型態，依照墨水性質又分成油性與水性兩種。印章筆與奇異筆均屬油性筆，揮發性強而且快乾。油性筆的防水性極佳，使用時雖可暴露於外部環境，然而有一點需注意的是，跟二甲苯（Xylene）使用時會產生特殊異味。相反的，屬於水性筆的簽字筆和代針筆等等，幾乎沒有異味，書寫感相對較順暢，雖然遇水會暈開，但為了彌補這樣的缺點，有許多防水產品相繼問世，只要善加選擇，也能有超乎想像的效果。不過相較於油性筆，水性筆使用的材質限制較多，所以選購時，得視使用目的決定。

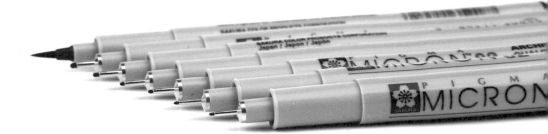

畫出不暈染，乾淨俐落的線條

有插圖神筆之稱的代針筆

這款能夠畫出整潔流暢線條的筆，就是大名鼎鼎的代針筆（Liner），尤其是櫻花（Sakura）推出的筆格邁代針筆（Pigma Micron），因廣受全球愛戴，而成為禪繞藝術（Zentangle）的官方指定用筆。用於禪繞畫或製圖專用的代針筆，可做非常細膩的表現，同一系列包含毛筆刷頭，可以藉由控制筆壓大小達到更豐富的效果。

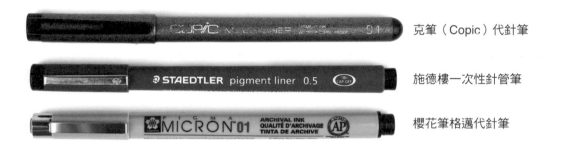

克筆（Copic）代針筆

施德樓一次性針管筆

櫻花筆格邁代針筆

代針筆最大的優點是墨水乾掉後，遇到水不會暈開，也就是說可以用代針筆先畫框框，再用其他水性顏料上色，也不會退色，適合將作品做長久保存，特別推薦給喜歡乾淨俐落線條的人使用。

———————————————————————————— 筆格邁代針筆0.3mm

———————————————————————————— 百樂Hi-Tec 0.4mm

———————————————————————————— 筆格邁代針筆0.4mm

另外值得參考的一點是，代針筆上面所標的粗細，即使跟一般的筆一樣，但是畫出來的線條會比較粗，這是因為纖維筆尖與水性墨水特性的緣故。如果是以畫細線為目的而購買，不能只靠上面標示的粗細尺寸，最好的方法就是實際畫畫看。

使用代針筆、鉛筆、紙筆畫的禪繞畫

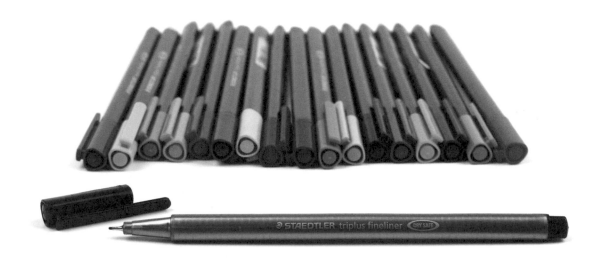

色澤柔和豐富
施德樓三角舒寫幼線筆

　　就代針筆來說，施德樓的三角舒寫幼線筆的顏色算是相當多樣，適合用於著色簿與其他上色。三角筆筆身非常好握，特別使用防乾（Dry Save）技術，即使幾天沒蓋筆蓋，墨水也不會乾掉，具有水性墨水特有的柔和感。缺點是不防水，遇水和麥克筆時會暈開，這點必須多加留意。只使用同一系列創作時，絕對能獲得最佳滿意度。

努力跑吧！！
我就是發電機
能夠自行發光～♥

2017. 4. 18

覺得沾水筆太難用，改用英文書法藝術字筆！
初學者最愛的平頭麥克筆

　　看到有人寫出一手行雲流水般的藝術字，總會興匆匆的也想嘗試，無奈用沾水筆怎麼也寫不順手，如果你有以上的經驗，可以考慮使用書法藝術字專用麥克筆。除了可以免去沾墨水的麻煩，使用方法跟一般的筆沒兩樣，不會不習慣。尤其筆頭是塑膠材質製成，即使筆壓過大也不會變形，對初學者來說，是一款練習寫書法藝術字的好工具。

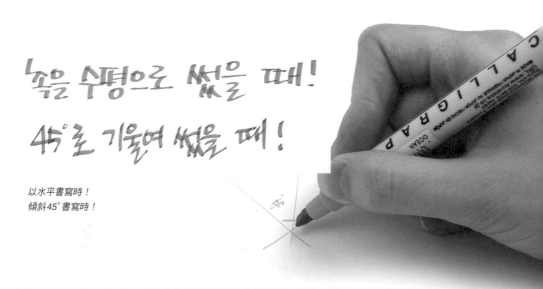

以水平書寫時！
傾斜45°書寫時！

　　第一次使用平頭麥克筆時，筆尖和紙面維持書法藝術字的45°基本角度，再心平氣和的運筆。關鍵就是筆尖必須和紙面緊貼，筆畫才會按運筆方向順利前進，完成美妙的書法藝術字。

藝術字
筆格邁
寫起來分岔也很有魅力

　英文書法藝術字筆的筆頭粗細和顏色選擇非常多，因為具有防水功能，所以使用度高。缺點則是跟沾水筆一樣，如果下筆速度太快，或者筆頭沒有跟紙張完全貼緊，畫出來的線條會分岔，類似「鐵路現象」的問題，然而這真的是缺點嗎？說不定利用這樣的效果，反而可以寫出更具風格，完全脫胎換骨的字體喔！

　吳竹花體藝術字（Zig Memory System Calligraphy）粉色系（Chalk Pastel）雙頭平頭麥克筆系列，如果用於白紙上，顏色非常粉嫩，而用於暗色紙，則會有粉筆的效果，所以也可以當成粉筆藝術的代用品。

用於暗色紙時，剛開始字體並不明顯，等墨水乾掉後，粉筆的效果才會完全顯現。

若用於白紙上，就是原本的顏色。

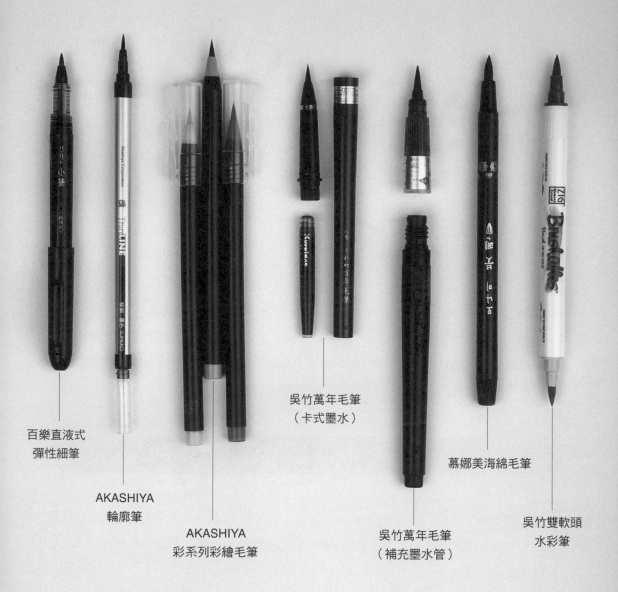

百樂直液式
彈性細筆

AKASHIYA
輪廓筆

AKASHIYA
彩系列彩繪毛筆

吳竹萬年毛筆
（卡式墨水）

吳竹萬年毛筆
（補充墨水管）

慕娜美海綿毛筆

吳竹雙軟頭
水彩筆

從海綿到天然動物毛
用毛筆來呈現曲線

　　毛筆（Brush Pen）的筆頭非常柔軟，筆畫會因應力道、速度而產生變化，是常用於書寫藝術字的筆工具。若以水稀釋，可做出較生動趣味的表現，墨水乾了之後可以進行疊色，所以優點是應用的範圍很廣泛。若依照墨水的補充方式區分，大致上可以分為拋棄式與填充式（墨水管、卡式墨水）毛筆。

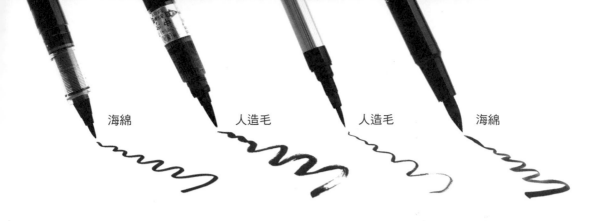

海綿　　　人造毛　　　人造毛　　　海綿

　　若以筆尖材質區分，可分為海綿毛筆、人造毛毛筆，還有和高級傳統書法毛筆一樣，使用天然動物毛做成的毛筆，非常多樣。在這裡尤其以人造毛毛筆的CP值最高，除了擁有傳統毛筆的優點，顏色的選擇也很多，所以受到許多人的青睞。從上面的照片不難看出，相較於海綿毛筆，人造毛毛筆的筆畫強弱變化更加多樣細膩，因此，推薦用人造毛毛筆來書寫筆畫變化較多的字，或者用來畫畫。不過墨水消耗量比較大，最好選擇填充式的毛筆。最後要記住的是，毛筆的體積越大，長度越長，越可寫出生動活潑的字體。

去年暑假，
能夠與妳一起觀賞雄壯的落磯山脈，
覺得非常幸福。

韓文書法＠柳引慶

大家可以來挑戰，把自己寫的字做成
個性小物。　▶

天冷適合手寫字。

Merry X'mas

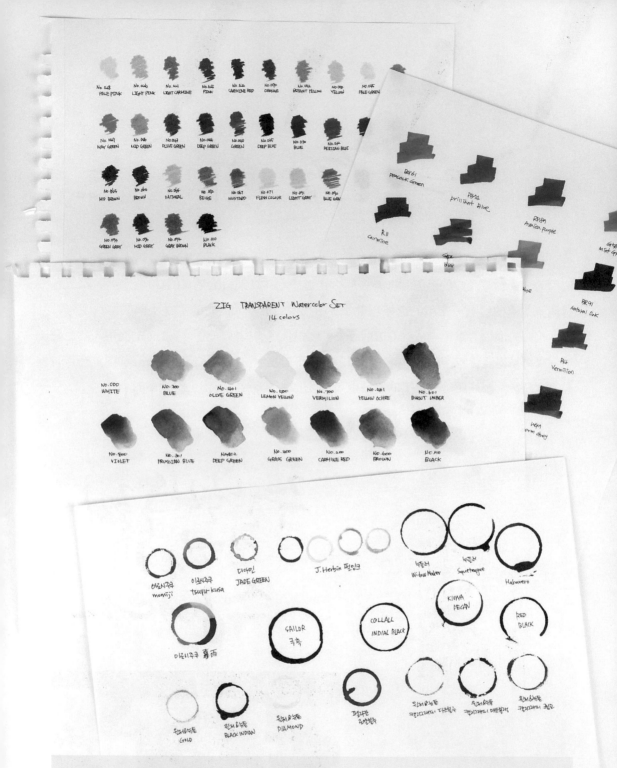

TIPS 如果筆的顏色太多，就做一張色卡。

如果同一系列的筆顏色太多，或者標示的顏色與實際畫出來的顏色有出入，建議可以畫一張色卡（Color Chart），之後上色或者要補充購買時，便能輕易找到需要的顏色。依照彩色鉛筆、麥克筆為分類，做一張自己專用的色卡吧！

利用混色技巧，
呈現更精彩豐富的效果！

　　不管是平頭麥克筆還是彩繪毛筆，都有好幾種基本顏色，但若一次要買齊所有顏色，費用相當驚人。在這裡我要教大家很實用的「混色技巧（Blending Effect）」，把手上現有的兩種以上的顏色混合，製造出更多更豐富的顏色。這個方法主要是利用麥克筆氈頭的特性，所以大部分水性麥克筆其實都可以進行混色，希望大家都能享受這個實用小技巧的樂趣。

橘、黃混色　　　　　　　　　　　紅、粉紅混色　　　　　　　　　　綠、淺橘混色

　　簡單來說，「混色技巧」就是把兩枝不同顏色的麥克筆，筆頭對筆頭餵色，就能製造出很自然的色彩。就效果來說，深色筆餵到淺色筆的效果會更顯著，當然除了以上還有其他方法，例如輕輕沾水使用，或者購買混色調和筆（Blender），都可以用一種顏色畫出漸層。只要技法純熟，手繪出色的立體感絕非難事。

装水或顏料使用的彩繪毛筆

隨時隨地可用的水筆

　　水筆（Water Brush）裝墨水的部位是中空的，從名字就可以知道，是一種裝水使用的彩繪毛筆。基本用法是裝水，然後調整濃淡程度，若以墨水或顏料代替水，就是非常好用的彩繪毛筆。水筆並非只有一種彩繪毛筆尖，也有平頭、扁平形狀的，粗細種類也有很多選擇。

　　尤其使用固體水彩顏料時，就算沒有準備洗筆桶或調色盤，也可以隨時隨地想畫就畫。固體水彩顏料並不是指乾掉的水彩顏料，而是經過壓縮製成的顏料，保存時間更長，外觀就像一小塊蛋糕，攜帶簡便而且顏色非常飽和，不會弄髒周遭環境，用起來乾淨俐落。把固體水彩顏料跟水筆放進包包隨身帶著走，不管是在咖啡店或公園裡，隨時想到都可以拿出來用，是消遣時間的最佳繪圖用具。

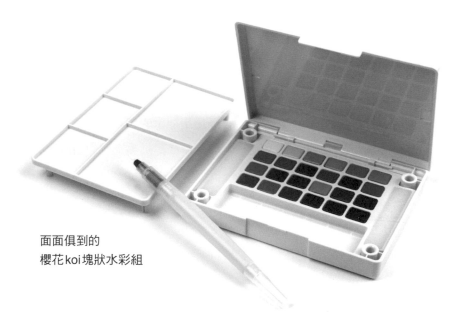

面面俱到的
櫻花koi塊狀水彩組

　　櫻花koi塊狀水彩組內應有盡有，內含一枝水筆、固體水彩顏料（包含可畫不透明水彩畫的白色顏料）、調色盤以及可以調整水量的吸水海綿。大小適中方便攜帶，走到哪帶到哪，想畫就畫。另外，對於固體水彩顏料有興趣的人，也可以考慮溫莎＆牛頓的產品，顯色力非常棒，每種顏色都有色碼，可單獨選購。

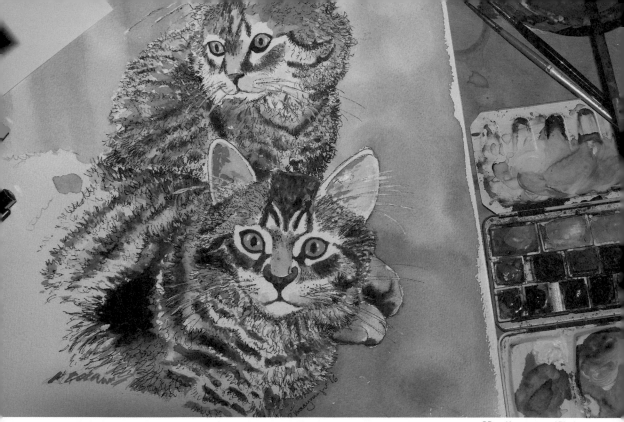

水彩畫與紙

　　寫字和畫畫時，一定會用到紙張，其實紙跟筆同樣有一些特性，以最常用的素描簿、圖畫簿來說，用鉛筆畫當然沒什麼問題，但若使用加水的顏料，紙張很容易產生皺摺，所以必須選擇適合水彩畫性質的紙。那麼，有哪些素描簿是專為水彩畫設計的？

TIPS 看懂紙張的厚度

gsm 或 g/m²
美式標法，指1m²大小紙張的重量。

1b
歐洲標法，指56cm×76cm（約2開紙）大小紙張的重量。

Sheet
枚數（紙張張數）

pH Neutral / ACID Free
無酸性，是指中性紙。

紙張的厚度可以從重量數字得知，重量的數字越小，代表紙張越薄，反之數字越大，則紙張越厚。辦公室常用的A4紙張重量約70～90g，不妨以此為標準。雖然不是非常精準，通常100～150gsm的紙張適合畫水彩或鉛筆素描，如果是220～230gsm，則適合有一定厚度的水彩畫。

至於水彩畫為什麼最好使用厚紙，是因為紙張越厚，吸收的水量就越多的緣故，因為繪圖時需要用到多量的水，如果厚度太薄，紙張會變得皺巴巴，無法完成平整俐落的畫。如果畫紙夠厚承受度高，畫錯的地方可以塗水修正，這也是必須使用厚紙的原因之一。另外，依照水彩圖畫紙表面的光滑程度（粗糙度），又可以分成下面三種：

細面水彩紙
（Hot Press，簡寫為 HP）

紙張表面肌理非常光滑，適合用於精緻細節的描繪，表面吸水力弱，水會在紙張表面流竄。

中目水彩紙
（Cold Press，簡寫為 CP）

介於細面水彩紙和粗面水彩紙中間，使用最為廣泛，吸水力普通。

粗面水彩紙
（Rough，簡寫為R）

紙張表面較為粗糙，吸水力最好，最常被用於表現質感與大型畫作。

此外，圖畫紙原本的顏色並非白色，大部分都是用漂白劑漂白的。若素描簿放久了，會發現邊緣有些泛黃，就是因為紙張在使用漂白劑後酸化所致。所以如果要保存珍貴的畫作，最好的方法就是使用中性畫紙，這類紙通常會有標示（pH Neutral / ACID Free），務必認清後再購買。

TIPS 想完成清澈的水彩畫，就要用乾淨的水！

準備好高品質的圖畫紙、小心珍藏的水彩顏料後，接下來呢？水龍頭流出的水通常含有化學成分，這會跟顏料所含的成分產生化學反應，如果想完成清澈的水彩畫，不妨先把水煮開，等放涼後再使用，如此一來便可讓顏料呈現最原始的色彩。

讓畫更有感覺的
酒精性麥克筆

　　又稱為「馬克筆」的麥克筆品牌非常多，像是克筆（Copic）、新韓（Shinhan）、雅法（Alpha）等等，各有其特色。這些品牌的共通點是使用酒精配方，畫在紙上待酒精成分揮發後，顏色會更鮮明，而且可以進行混色、疊色以及漸層表現。畫水彩畫時，如果要整理線條或有比較難表現的細節，也可以用酒精性麥克筆代勞，當然效果仍會因使用者的熟練程度而異，想得到滿意的效果勢必需要一段練習時間。色彩的選擇也很多，至少有超過100種以上的顏色，可以依照使用目的自行搭配顏色，不過就如前面所說，畢竟所費不貲，所以假如只是練習用，一開始不必急著買齊顏色，只要備有基本顏色即可，等熟練上手後，再添購所需顏色。

麥克筆的特徵就是發色力好，而且可以營造透明感。畫在紙上在酒精揮發前，如果疊上其他顏色，交界處比較柔和；相反的，若等酒精揮發後再疊色，交界的部分就會比較明顯；若以相同顏色重複上色，就能營造出明暗效果。

如果是用於手繪圖，上色前最好先確認底圖在碰到麥克筆後是否會暈開，否則努力的心血，很可能因為麥克筆的酒精成分而搞砸。前面介紹過的代針筆，在乾燥後若遇到麥克筆並不會暈開，可以安心使用。至於屬於同類產品的「混色調和筆」或「0號麥克筆（Colorless）」，疊色後，除了能讓交界處看起來更緩和，也可以淡化單一顏色，若能一起使用，一定能完成更柔和的畫作。

TIPS 如何收納麥克筆

麥克筆直立保管，恐會造成墨水溢流，建議橫放在陰涼處，可以保存更久。

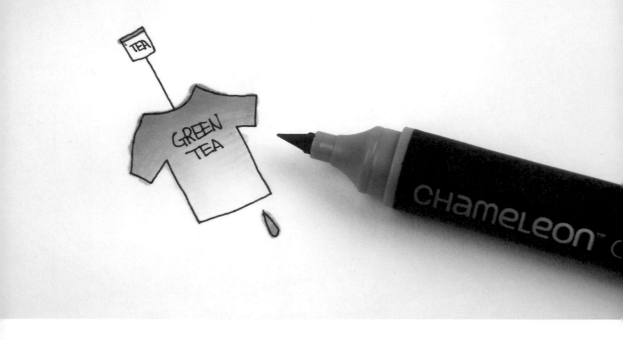

用變色龍麥克筆畫出完美漸層！

　　這款麥克筆附帶一個無色筆頭，輕鬆就可以製造出漸層效果，再也不必費心找同一色系的筆，一枝筆也能畫出完美漸層。若使用一般麥克筆畫漸層，總是得趕在前一個顏色乾掉之前補色，變色龍麥克筆大大解決了這個麻煩。但可惜的是，顏色選擇性不多，不過若使用的人越來越多，也許廠商會陸續推出新色吧！

　　　變色龍麥克筆因為多了無色筆頭，比一般麥克筆長很多，中間筆蓋的作用是防止無色筆頭與麥克筆的墨水蒸發，進行混色時，記得要打開中間的蓋子。

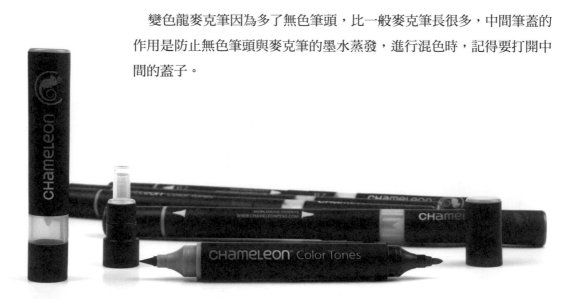

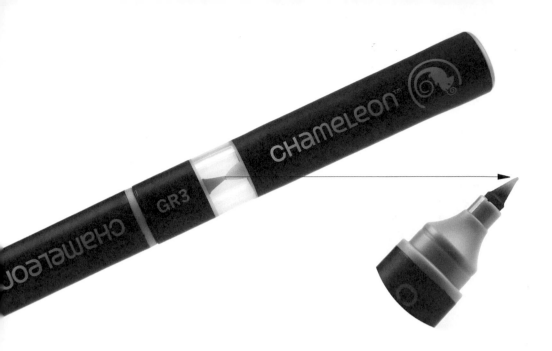

　　參照上圖,無色筆頭接有色筆頭後蓋上筆蓋,等待一段時間後,會發現有色筆頭的顏色變淡。漸層效果的濃淡,就是靠混色時間的多寡而定。變色龍麥克筆同時擁有超軟筆刷和圓筆頭,兩種皆可混色,大家可以嘗試利用這款麥克筆表現漸層。

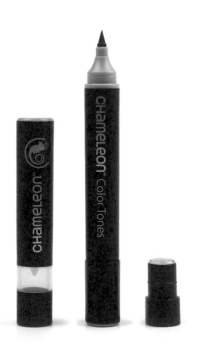

TIPS 由淺色開始上色!

麥克筆上色要注意的事項較多,上色時不可先深後淺,一定要從淺色開始上色。

TIPS 太容易暈開,所以儘量往裡畫!

若看左頁(p.194)上方的圖案,不難看出顏色超過線框之外吧?因為紙張吸收麥克筆墨水的速度相當快,如果塗得太滿,顏色很容易暈過界。

TIPS 選擇可更換筆頭的麥克筆

麥克筆的另一項缺點就是不耐用,如果只用於表面光滑的紙張,筆頭的確不容易受損,然而時間一久,筆頭還是會磨耗,因此建議選購可以更換筆頭的麥克筆。

玻璃、塑膠可用不透明水性墨水做裝飾

顏色鮮艷的彩色記號麥克筆

　　彩色記號麥克筆的顏色非常亮麗，看起來就像海報上的色彩效果，墨水乾掉之後即使遇到水，也不會暈開，具有防水功能。因為不透明，畫在暗色紙上也很顯色，可應用於金屬、玻璃、瓷器、塑膠等材質，使用限制少，可以隨喜好各種裝飾。大部分麥克筆如果先上深色再畫淺色，通常後面的顏色會不大清楚，但是彩色記號麥克筆就不一樣，只要等深色完全乾燥，若再上一層淺色，一樣非常明顯，可說是此款麥克筆的特色。

　　筆頭種類很多，平頭、扁頭到粗圓頭一應俱全，顏色種類齊全，像是基本色、粉色、金屬色等等，著色範圍非常廣泛。雖然遇水不會暈開，不過若以濕紙巾稍微擦拭，還是擦得掉，這對必須經常修改文宣，諸如「今日特餐」的商家來說非常方便，當然也很適合在小黑板、室內窗戶做彩繪。

希望畫在窗戶上的圖案不掉色？

適合玻璃彩繪的油漆筆

　　相信大家都曾在安靜、小巧的咖啡店窗戶上，看到美麗的白色繪圖吧！那就是玻璃彩繪（Window Painting）。這些畫往往出自實力了得的藝術家之手，是一種藝術，能把街道點綴得更美麗，而幕後功臣正是油漆筆。油漆筆使用具有墨水性質的油性與壓克力原料，乾燥後用濕紙巾擦不掉，所以非常適合用來裝飾戶外窗戶。跟彩色記號麥克筆一樣都是不透明墨水，所以可以活用在玻璃瓶、黑板等物品上，若你想讓室內外的氣氛煥然一新，使用油漆筆準沒錯。

TIPS 如何消除油漆筆痕跡？

油漆筆痕跡可以用丙酮或肌肉痠痛噴霧擦掉。

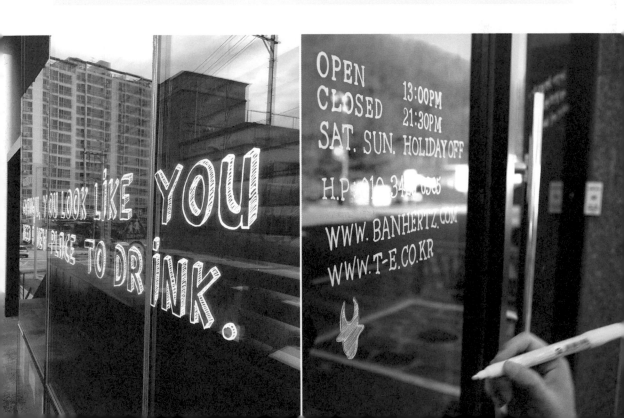

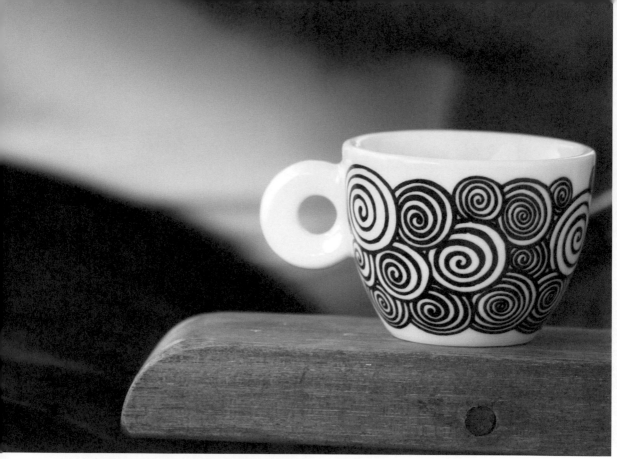

馬克杯創作好機會
可以畫在瓷器上的陶瓷彩繪筆

　　想在馬克杯或盤子上彩繪時，通常是用瓷器筆或陶瓷彩繪筆，前面介紹過的彩色記號麥克筆和油漆筆雖然也可以用於瓷器表面，但是差別在於陶瓷彩繪筆畫完後，必須放進烤箱或微波爐內烘烤才會完全上色。雖然效果並非永久，但可以維持很長一段時間，除非故意刮除，否則不會輕易掉色。因此，若想在瓷器表面創作，使用陶瓷彩繪筆是最適合的工具。

雙頭設計的可巴魯陶瓷彩繪筆（KOBARU Rakuyaki Marker），可以畫精細圖案和寫藝術字。精心畫上圖案或留下隻字片語，相信一定能成為最特別的禮物！在設計過程中如果要修改，趁墨水乾掉之前用濕紙巾即可擦掉。

正式動工之前，盤子或杯子必須先洗淨與乾燥，表面不能有任何水分或油漬。畫完之後要放進預熱200℃的烤箱烤25分鐘（或預熱230℃烤20分鐘），不過每種產品建議溫度與時間不同，務必詳讀建議事項後再操作。

如果家裡沒有烤箱，也可以使用微波爐，但要注意加熱過後食器會非常燙，要放涼後再取出。加熱10分鐘後冷卻30分鐘，重複此步驟3次就能確保完全上色。使用前務必確認容器是否能用微波加熱，以及是否為耐熱產品。

TIPS 如何讓作品維持得更久！

清潔杯盤時，最好避免使用粗糙的菜瓜布，上色雖然不會被洗掉，但若次數太多，還是有可能掉色。另外，太過頻繁加熱也是造成變色的主因，最好避免加熱。

巧手改造T恤和帆布鞋的

衣物專用布面彩繪筆

　　每次看到不常穿的帆布鞋、老是被塞在衣櫃裡的T恤、設計單調的環保袋，總會興起親手改造的念頭，這時就可以使用專用於衣物上的布面彩繪筆，顏色會完全附著在纖維上，即使水洗，圖案也不會花掉。不過因為墨水會滲進纖維裡，所以畫錯無法修改。初次嘗試的人，建議先用於帆布鞋、環保袋這類比較沒有彈性的布料上，先在不明顯的角落畫，這樣就算失手也不至於太心痛。

吳竹ZIG布面彩繪筆的筆蓋上還多附一個筆頭，可以用很久。

　　布面彩繪筆分成需熱處理，以及不需熱處理兩種，建議選擇需做熱處理的彩繪筆，雖然比較麻煩，但是將來清洗後比較不掉色，壽命更長久。第一次下水洗時，記得要單獨清洗，即使是市面上販賣的T恤，多洗幾次也會掉色，布料彩繪筆也一樣，顏色無法永久保持。彩繪筆除了麥克筆，也有出條狀、顏料與噴霧系列，可以考慮搭配使用，一定能完成個性滿分的作品。

TIPS 畫在T恤上老是滑來滑去的怎麼辦？

畫在棉T或伸縮布料上時，布料很容易滑動，這時只要在布面底下墊一張紗布，便能解決問題了。

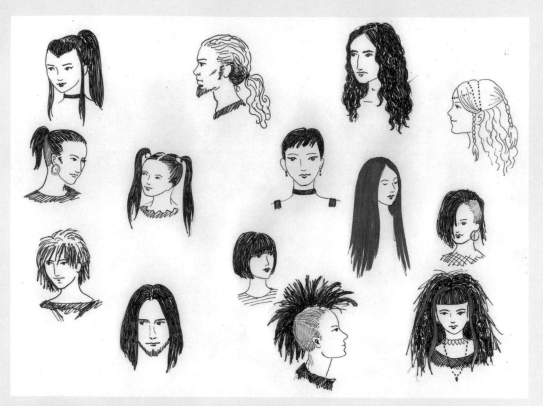

用麥克筆描繪髮型

只要一枝筆，就能設計出千變萬化的髮型，再用麥克
筆染色、挑染，不過當然是在紙上畫啦！

@LouAnna / Pixabay

最適合點畫的筆

點畫就是利用無數個小點作畫，
畫點畫時，代針筆是最佳工具。

@donterase / Pixabay

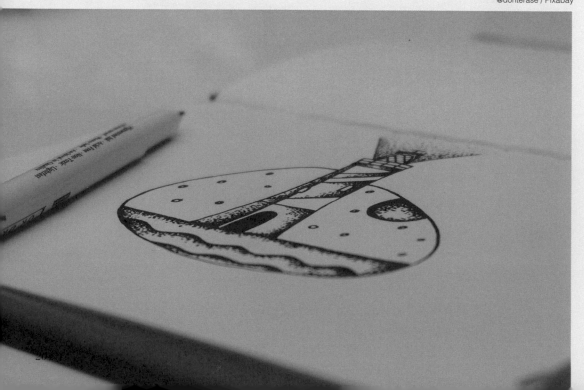

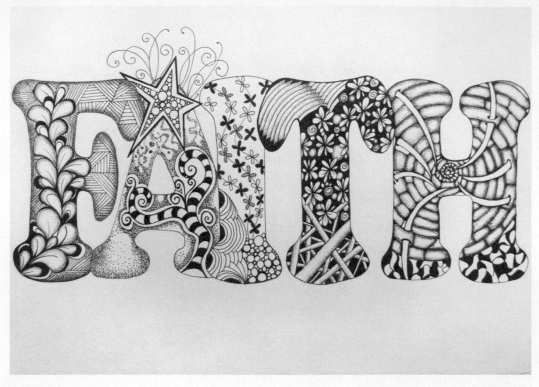

還有禪繞藝術

代針筆更是畫禪繞畫的不二選擇。

@lucindafaye / Pixabay

簽字筆插畫

@lSvetlanaKv / Pixabay

用克筆（Copic）麥克筆完成的插畫

@Thammy2107 / Pixabay

其他筆工具
&觸控筆
Unique &
Digital Pen

讓蒐集狂心動的其他筆工具和觸控筆

世界上有許多因蒐集狂而誕生的筆，你相信有一種筆的設計，只是為了方便轉筆嗎？而現在除了一般的筆，又有觸控筆登場，接下來要介紹的奇形怪筆，一定能滿足愛筆人士的好奇心。

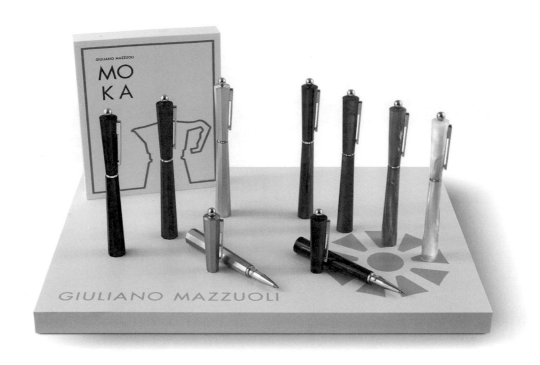

造型獨特充滿魅力的多功能筆

[3.6.5] Officina Quattro Tempi XL

　　「3.6.5」是義大利專門生產與販賣筆工具的品牌，其中的「Officina Quattro Tempi XL」是一款筆身套管，可用於鋼筆、原子筆身上，甚至可以用來當鉛筆延長器，是貨真價實的多功能筆。它所使用的卡式墨水、墨水管、原子筆筆芯皆為國際規格，所以互換性很高。

　　這個品牌推出的筆工具都是使用高級材料做成，具有濃厚義大利風格流線造型，很能刺激愛筆人士的購買慾望。我最喜歡的一款筆是「Moka」，外型很像摩卡咖啡壺，隨時隨地散發著魅力。此外，也有其他造型獨特的筆工具，可依照各人喜好挑選。

產品介紹網站QR Code

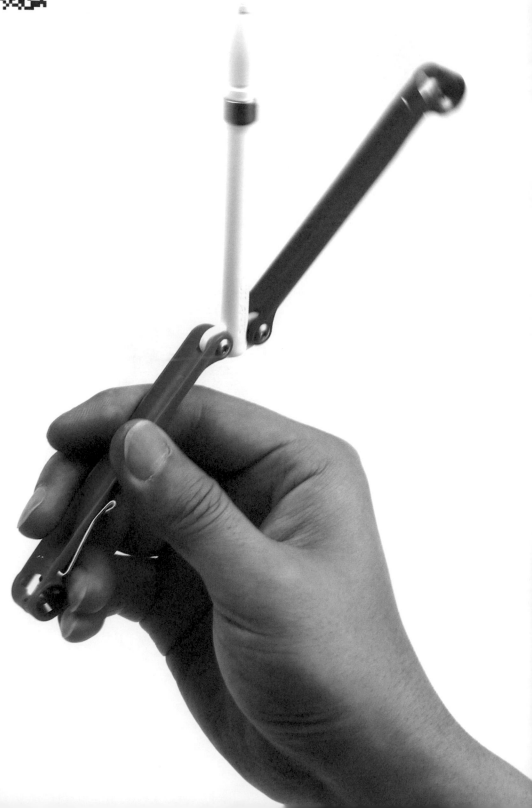

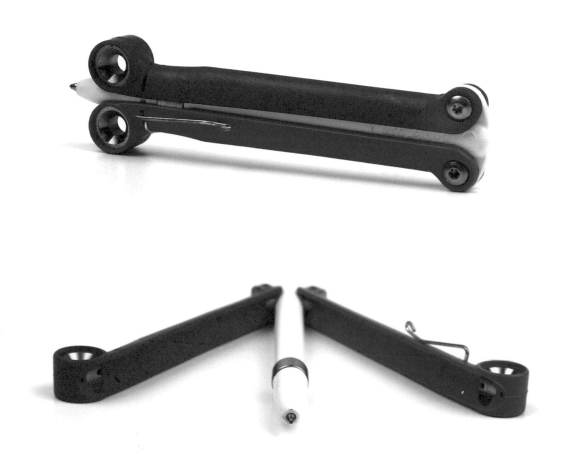

成為轉筆高手
以蝴蝶刀為設計理念的BALIYO蝴蝶筆

　　蝴蝶刀（Butterfly Knife）是美國著名蜘蛛公司（Spyderco）所生產的商品，有兩個把手，可以折疊起來放在口袋裡。蝴蝶刀是一種相當危險的工具，具備高超技巧的人才有辦法駕馭，初學者把玩時不會亮出刀片，有些人乾脆使用無刀片的蝴蝶刀做練習。後來蜘蛛公司的子公司「BALIYO」以蝴蝶刀為藍本，設計了一款更安全而且實用的小工具，就是接下來要介紹的蝴蝶筆。

　　蝴蝶筆的構造是兩枝手柄與一枝原子筆，上面指環可以支撐三枝結構的重量，可以甩來甩去施展各種技巧。如果你厭倦一成不變的轉筆技術，也可以參考業者提供的六種基本技巧影片，學習把玩新轉筆技術，說不定能成為轉筆高手。介紹到這裡才發現，忘記它是一枝筆，蝴蝶筆的筆芯是使用費雪太空筆（Fisher Space Pen）的卡式墨水。

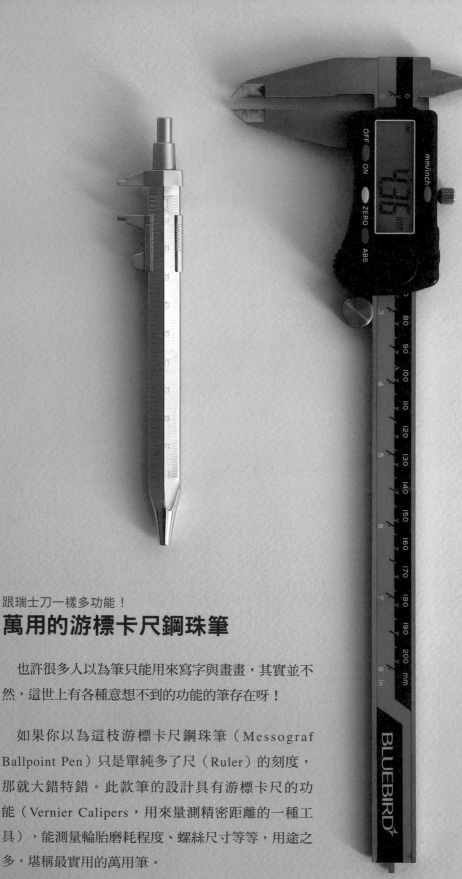

跟瑞士刀一樣多功能！
萬用的游標卡尺鋼珠筆

也許很多人以為筆只能用來寫字與畫畫，其實並不然，這世上有各種意想不到的功能的筆存在呀！

如果你以為這枝游標卡尺鋼珠筆（Messograf Ballpoint Pen）只是單純多了尺（Ruler）的刻度，那就大錯特錯。此款筆的設計具有游標卡尺的功能（Vernier Calipers，用來量測精密距離的一種工具），能測量輪胎磨耗程度、螺絲尺寸等等，用途之多，堪稱最實用的萬用筆。

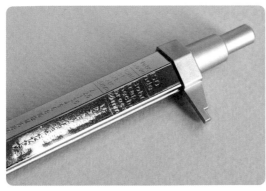

▲背面刻有螺絲牙規格（M規格表）

▲用來量測輪胎磨耗程度的刻度和量爪

　　仔細想想，在日常生活中經常為了找一把尺而人仰馬翻，或者量小物體直徑時，總得把直尺牢牢壓住，用一隻眼睛吃力讀取「mm」單位的刻度。這時候如果有游標卡尺鋼珠筆，相信輕鬆就能量取最精確的數值。

　　游標卡尺鋼珠筆內建黑色油性原子筆，就一枝筆的功能來說中規中矩，筆芯採用國際規格，可更換任何你喜歡的廠牌筆芯。這款筆以黃銅材質為主，表面採用鍍鉻處理，看起來閃閃亮亮，但也因為過於閃亮，造成讀取刻度時的些微不便，但就這枝筆的功能而言，這種小缺點是值得睜一隻眼閉之一眼囉！

　　需要經常在工地現場做簡單測量工作的人，例如建築師、設計師等等，絕對值得在鉛筆盒裡騰出一個位置，擺放這枝經典萬用筆。

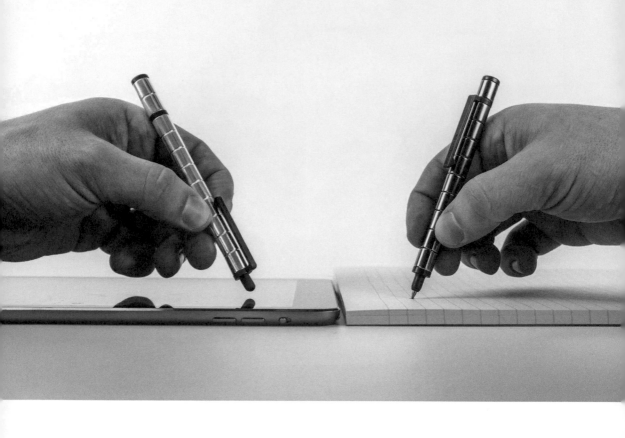

Kickstarter的磁極筆
是筆也是玩具的磁極筆

　　這款磁極筆（Polar Pen）是Kickstarter公司集資相當817,164美元開發的，筆身由十二個磁鐵塊分別組成筆頭、筆芯、筆夾、筆蓋等部位，如果是觸控筆，則會多出一個磁鐵塊與觸控筆頭。它除了是筆也是玩具，只要善加利用磁鐵塊，可以變化出各種遊戲（？），所以在各大社群網站（SNS）上非常火紅。

　　讓人聯想起左輪手槍轉輪彈倉的這款磁極筆，利用磁鐵同極相斥的原理，可變化成彈簧、圓規等等，除了官方介紹的用法，也可以自行發揮想像力開發更多功能，跟玩具一樣有趣。我個人對於以超強磁鐵拔掉、蓋上筆蓋印象特別深刻，後來在官網發現這系列的筆已經推出第二代了，還不曾接觸過的朋友，如果要買可以買最新款的。

磁極筆使用當今吸力最強的釹磁鐵。 ▶

照片提供 @POLARpenanstylus

磁極筆功能介紹影片
QR Code

以金屬傳遞出截然不同的書寫感

NAPKIN義大利手工永恆無芯筆

　　筆芯以金屬而非石墨製成！永恆無芯筆（Forever Inkless Pen Series）最與眾不同之處莫過於以「Ethergraf」特殊金屬所做成的筆芯，正確來說用筆尖來形容會更恰當。這種特殊金屬是一種碳的同素異形體，可以留下類似石墨痕跡，因為筆尖是金屬材質，使用壽命遠比鉛筆要長久許多。就連濃度也有H、2H可選擇，書寫時雖然非常類似鉛筆，但是高貴的質感又迥異於鉛筆。

Pininfarina Cambiano永恆筆組

筆尖並不尖銳，所以並不適用於細膩的作業，可用於草圖或底圖的構思。最吸引人的地方，就是每個系列所呈現出的優雅設計感與周邊商品，彷彿書桌上只要擺上這一枝筆，就能搖身一變成為專業設計師。

NAPKIN FOREVER 官網
QR Code

Forever Prima永恆筆▶

Forever Cuban永恆筆漸層▼

極致精密
CW&T PEN TYPE-A

　　對這枝筆的第一印象是「看起來笨重，像插在尺裡面的筆」，當然這是在用筆之前，而壓軸便是用完筆之後的事了，咻咻～～沒兩三下，筆彷彿被吸進去般慢慢歸位，速度非常平穩一致，讓人看得目不轉睛。雖然硬梆梆的觸感與笨重感並不適合攜帶，但這款作工精緻優雅的「Pen Type-A（就連名字都取得那麼脫俗）」，確實是日常生活中難得一見的特殊筆工具。

使用影片QR Code

筆芯使用百樂的 HI-TEC-C 0.3mm，能把細膩的書寫感發揮到極致，可以徹底解決墨水用罄的煩人問題。HI-TEC 筆芯有多種顏色可選，隨時可更換自己喜歡的顏色。

這款筆也是 Kickstarter 公司（www.kickstarter.com）透過集資開發的產品，文具控們可上 Kickstarter 的官方網頁，隨時關注新品動態。

數位與類比的最優質合作

NEO SMART PEN N2智慧筆

在數位產品速出的時代，親手寫字或畫畫似乎變得更讓人眷戀，正因為如此，業界也致力開發更保留人性的數位產品。喜歡在紙上一個字一個字寫下心情的人，一定會愛上接下來要介紹的這枝筆。其實連我自己，也在實際使用過「它」之後，忍不住驚歎：「天啊！這才是真正的手寫智慧化！」它就是尼爾融合科技有限公司（Neo Lab Convergence）推出的智慧筆（Neo Smart Pen N2 [for iOs , Android]）。這枝筆書寫感與一般油性原子筆沒兩樣，特別之處在於採用Ncode技術之碼點紙，能夠偵測到任何筆劃、筆壓，所以寫在紙上的內容能被原封不動的上傳到智慧裝置。智慧筆本身採用D1國際規格筆芯，可以隨時更換喜歡的廠牌筆芯，這也成為產品的另一個實用賣點。

　　智慧筆有一些很便捷的功能，喜歡畫畫的人一定感興趣，那就是支援JPGE檔以及與Adobe Illustrator CC相容的SVG（Scalable Vector Graphics）檔，不管何時何地，都可以上傳自己的設計或手寫文字，雖然價格偏高，但就實用性而言的確值得入手，畢竟有了這款智慧筆，就能省下利用掃描器、照相機將文字、繪圖轉檔保存的麻煩。

　　除了支援中、日、韓文字，還有錄音與自動關閉電源功能，內建記憶體可儲存相當於1,000張A4用紙，功能非常多樣齊全。相信不久的將來，將成為外出時包包裡不可缺的隨身物品。

　　如果硬要挑缺點，就是得使用該品牌的專用筆記本！當然如果就其極大的相容性與應用範圍來說，確實是CP值高的智慧筆。

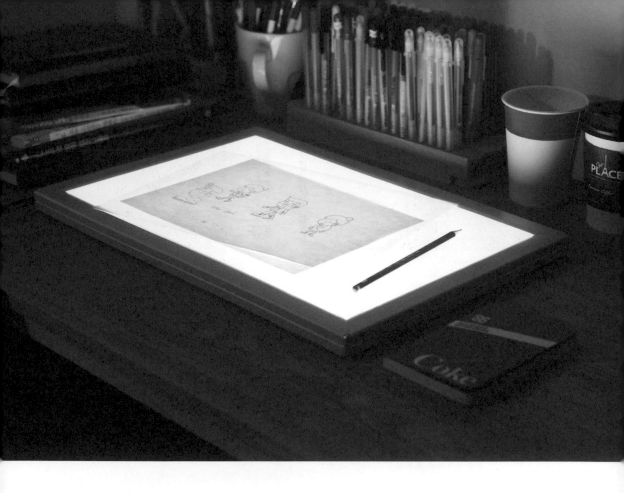

看到喜歡的圖案很想照著畫一遍，
就用透寫台吧！

　　上網、翻閱雜誌或在漫畫上看到很喜歡的圖案時，雖然自己的畫功還無法畫出那樣的作品，但依樣畫葫蘆照原圖描一遍似乎也不錯。對於非美術本科系，沒有正式學過畫畫的人來說，一開始光是學習認識美術用具與調色，就讓人想要舉白旗投降了，又或者心血來潮東塗西抹一番，在看到不成調的作品後，只能再三興嘆。

　　如果你有以上經驗，不妨使用透寫台（Light Box），一定可以為自己的興趣帶來一線曙光。只要把白紙放在原稿圖案上，然後打開透寫台電源，點亮透寫台內部燈光，光源就會把原稿圖案投射到白紙上，剩下的工作就是依樣畫葫蘆照著畫即可。

過去透寫台內部的光源多半是螢光燈，近來陸續改為LED燈。LED燈的優點除了使用壽命長，消耗電力少，光源的分散也比較均勻，如果覺得太刺眼，還可以調整亮度。

　　繪畫技術了得的人若知道這個產品，或許會嗤之以鼻，但別人的眼光不重要，只要滿足我們的需求就行了！不過也別只滿足於描圖，過程中更要以學習的心態，觀察圖案的結構，只要心態正確，透寫台一定可以成為最親切的畫畫老師。

　　其實透寫台還有許多功能，像是對動畫師、漫畫家這些畫畫達人來說，透寫台就是能提高工作效率的魔法箱。試著想像一個單純聊天的漫畫場景，人物的動作不變，只有嘴巴的動作改變，要靠雙眼觀察畫出兩張一樣的圖非常困難，這時只要善用透寫台，鋪上當基準的原稿，便能畫出另外一張一模一樣的圖了。在過去動畫大部分仍依賴人力繪圖時，據說都是一步一步畫出數十萬張圖，數量相當可觀，幸好有了透寫台，真是幫了不少忙。所以，好好利用這個會發光的魔法箱，提升自己的畫畫實力！

筆的功能究竟可發揮到什麼程度？

工具＋原子筆（Tool ＋ Ballpoint Pen）

筆功能的進化是沒有極限的，
一起來感受筆不斷進化的魅力吧！

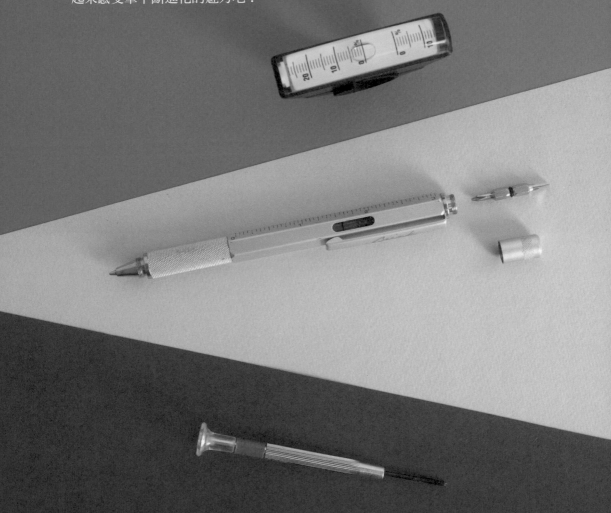

工具筆除了原子筆本身的功能，還多了可以量測長度的尺（cm、inch）、螺絲起子
（＋／－）以及水平儀，我手上的工具筆是舊款的，新款的產品除了外型更潮，還新增了
捲尺工具，算一算共有四種尺可以使用。對工具控、文具迷來說肯定是必需品，不曉得下
一個版本會新增哪些工具呢？

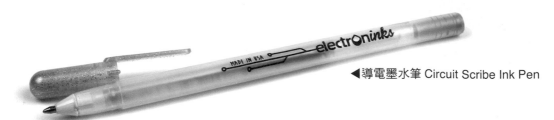

◀導電墨水筆 Circuit Scribe Ink Pen

寓教於樂的科學玩具
有趣的導電墨水筆

　　如果可以親手畫電子產品的電路圖，相信有助於理解。導電墨水筆的墨水之中因為含有銀的奈米粒子，簡單來說，畫出來的線就是電線。若能自己畫電路圖，就能更清楚電流的運作方式，這時再搭配LED電燈或電磁，便能創造獨一無二的作品。雖然市面上有單賣導電墨水筆，韓國的繪圖科學公司也推出KIT繪圖套件，包含紙張與小零件，家裡有小孩的話，可以考慮購入，是一款寓教於樂的科學玩具，可以玩像抓兩隻兔子的遊戲，一定能為孩子帶來特別經驗。當然也可以應用在成人的休閒生活當中。

繪圖科學遊戲：紙燈體驗包

鉛筆、彩色鉛筆、油性筆
都很顯色，而且輕輕鬆鬆就能
擦掉筆跡的神奇畫板！

연필 ////
새연필 ////

유성매?

발색은 뛰어나고
쉽게 지울수 있는!
이노보드

擁有畫不完的紙，最環保的神奇畫板

　　現在不用再擔心會浪費紙張了，因為不管什麼筆，只要畫在神奇畫板（Inno Board）上都能擦掉。神奇畫板以塑膠製成，觸感非常柔軟，不管是鉛筆、油性麥克筆、彩色鉛筆，只要畫在神奇畫板上，用一般的橡皮擦就能把痕跡擦乾淨。雖然畫板本身很特殊，但是「橡皮擦」更與眾不同，搭配附贈的「科技泡棉」，清潔效果會更棒。現在不妨大膽練習！愛怎麼畫就怎麼畫，隨時可以擦乾淨重來，當然如果畫得太棒，就會煩惱捨不得擦掉了。

如神仙般享受水與書法樂趣
神奇書法練習板（藝術字）

　　只有一種筆無法使用於神奇畫板上，那就是毛筆！所以，為了用自來水筆或毛筆練習藝術字的人，特別開發了這款書法練習板，讓練習寫書法更簡單。雖然只是沾水寫，但是筆跡就跟墨水沒兩樣。寫完後只要經過幾分鐘，等水乾掉，又會恢復乾淨的版面，因為是使用水，所以完全不用擔心會把手弄髒，現在剩下的，就是認真練習了！

iPad Pro，
可上網、看電影

用蘋果觸控筆
畫畫吧！

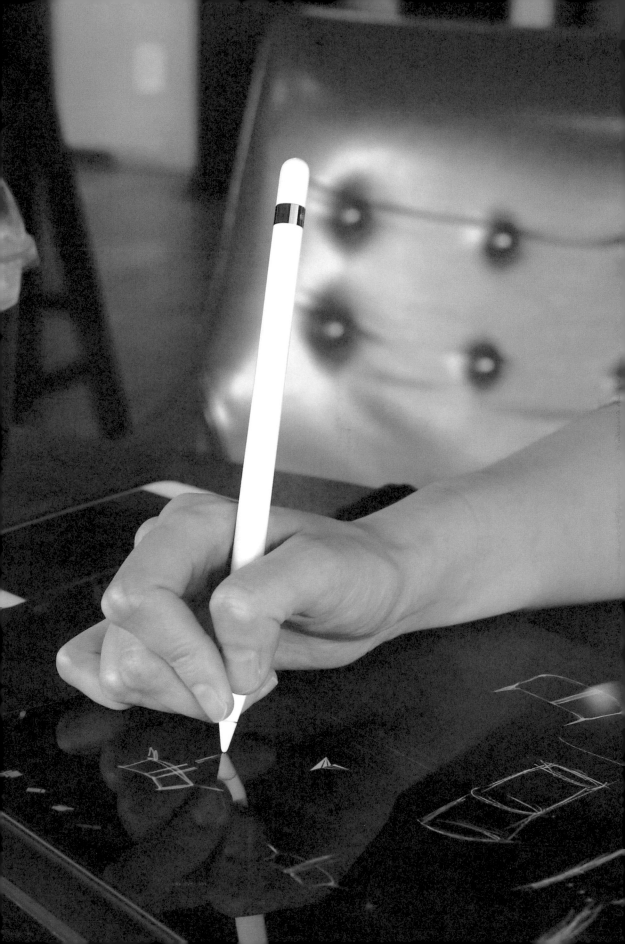

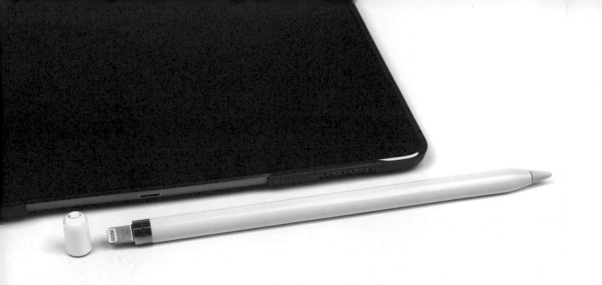

眾多觸控筆當中最類似鉛筆的
蘋果觸控筆

　　前面介紹的筆工具，都是直接寫在紙上的筆，而蘋果觸控筆（Apple Pencil）除了呈現蘋果的精神，也是宣告筆和紙張分道揚鑣的產品。蘋果觸控筆的目標是除去傳統，但是保留手感。很多電腦繪圖設計師，即使平常工作多半仰賴數位產品，但心中卻眷戀手寫的溫暖，所以當蘋果推出觸控筆的消息一出，便引起了許多人的好奇心。就輸入裝置而言，過去主要以數位板（Wacom Intuos）為主，所以觸控筆早已為人熟知。蘋果觸控筆若和「iPad Pro」一起使用，除了單純繪畫用途之外，還可以活用在上網與多媒體上，這又是另一種魅力。

　　當然之前就已經有類似iPad與觸控筆結合的產品問世，最具代表性的非Wacom的「繪圖版（Cintiq）」莫屬了。假設這兩種皆屬於同等價格的產品，如果只考量繪圖功能，我認為iPad與蘋果觸控筆的組合實用度更高，最重要的是具有極佳的攜帶性，試想如果只能一直窩在電腦前畫畫，想必一定非常痛苦。

　　就使用過「繪圖板（Cintiq）」、「INTUOS Pro（創意數位板）」、「蘋果觸控筆」的立場來說，針對觸控筆的功能，我會給蘋果觸控筆最高分。一般數位產品都以規格來劃分其性能，實際使用過後，才會發現並非高規格就代表好用，要考慮到軟體的相容性還有使用的便利性，這些是只有實際操作過後才會有的心得。

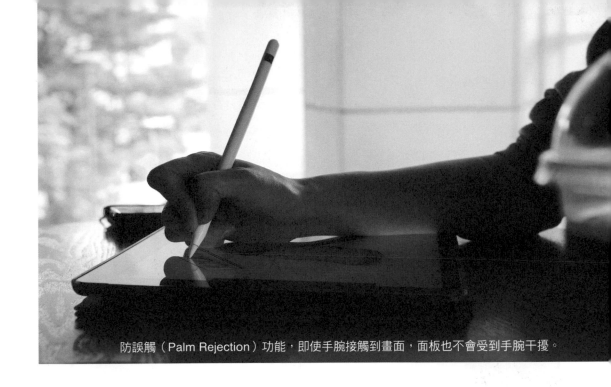

防誤觸（Palm Rejection）功能，即使手腕接觸到畫面，面板也不會受到手腕干擾。

使用其他品牌的觸控筆時，總會有些突發狀況，例如斷線、反應速度太慢等等，而在使用蘋果觸控筆時，這些問題幾乎不曾發生過，這是我給予高分的第一個原因。在專心繪圖的時候，如果突然斷線，或因為反應太慢筆跡跟不上，總會讓人火冒三丈。第二個原因就是強化玻璃和實際感應面板之間間隔小，畫線條的感覺很扎實，如同真的拿筆畫畫般自然。蘋果觸控筆握起來的感覺與鉛筆類似，擬真的觸感為產品更加分。

洋洋灑灑說了那麼多優點，其實蘋果觸控筆並非無任何缺點，例如習慣 Wacom 觸控筆的人，應該會不太習慣筆身上沒有任何設定按鈕（位於旁邊）。此外，以麥金塔（Mac Book）搭配 iPad 使用付費軟體（Astropad），會因為兩者畫面比例相差太大（螢幕是16：9，iPad Pro是4：3）解析度產生落差，而造成操作上的不便。另外，畢竟是寫在玻璃表面而非紙上，在完全順暢書寫之前，多少會感到不習慣。寫到這裡腦裡突然掠過一個念頭，如果蘋果觸控筆跟 Wacom 觸控筆一樣，可以更換不同材質筆尖應該會更棒吧？

通常在選購產品時，大部分的人會把心思集中在比較與分析規格，入手之後，很多人只使用某種功能，其他功能軟體一概不碰，其實不管是功能多強大的產品，一定都是優缺點並存，買來後一步一步熟悉適應，最重要的就是要經常使用！所以我也下定決心（？），要善用蘋果觸控筆來學好畫畫。

利用觸控筆的筆壓與角度，進行粗細變化與陰影處理。

　　為了履行自己的決心，我在工作時，盡可能利用蘋果觸控筆畫畫，在這裡要推薦幾個很好用的繪圖軟體，分別是「Procreate（付費／點陣圖）」、「Adobe Draw（免費／向量圖）」、「Adobe Sketch（免費／點陣圖）」。Adobe Draw是以向量為基礎，適合手繪插畫風格強烈，線條俐落的圖案。Adobe Sketch則如同其名，可用於素描或速寫，因為是Adobe推出的軟體，所以可相容於Photoshop、Adobe Illustrator CC。Procreate畢竟是付費軟體，使用者好評不斷，因此有更多的筆刷選項。對於想以iPad和蘋果觸控筆做出精彩效果的人來說，目前還找不到比以上三款繪圖軟體更好用的，這些軟體的使用者非常多，想必有其受歡迎的原因。

對於蘋果推出的觸控筆，若往好處想，現在才是起步的階段，目前的品質已令人期待，就像蘋果常掛在嘴邊喊的「革新」一樣，相信不久的將來必有更創新的產品出現。對於筆迷們注重的書寫感，蘋果觸控筆在這一項已經交出合格的成績，如果能再增加其他實用功能並提升質感，我想一定會更受歡迎。

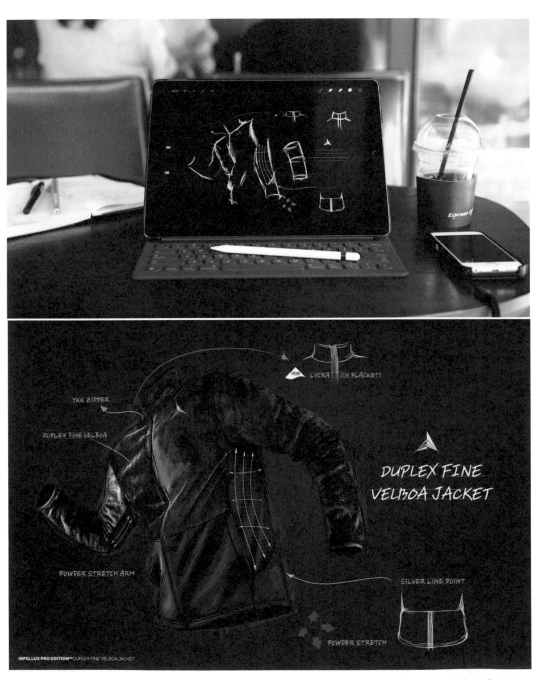

利用蘋果觸控筆和Procreate軟體畫的素描，下圖是將作品應用在廣告上。

Lifestyle047

大人的筆世界

鉛筆、原子筆、鋼筆、沾水筆、工程筆、
麥克筆、特殊筆，愛筆狂的蒐集帖

作者	朴相權
翻譯	李靜宜
美術完稿	潘純靈
封面	潘純靈
編輯	彭文怡
校對	連玉瑩
企畫統籌	李橘
總編輯	莫少閒
出版者	朱雀文化事業有限公司
地址	台北市基隆路二段 13-1 號 3 樓
電話	02-2345-3868
傳真	02-2345-3828
劃撥帳號	19234566 朱雀文化事業有限公司
e-mail	redbook@ms26.hinet.net
網址	http://redbook.com.tw
總經銷	大和書報圖書股份有限公司 （02）8990-2588
ISBN	978-986-93863-7-1
初版一刷	2017.02.

定價	360 元
出版登記	北市業字第 1403 號

國家圖書館出版品預行編目

大人的筆世界：
鉛筆、原子筆、鋼筆、沾水筆、工程筆、
麥克筆、特殊筆，愛筆狂的蒐集帖
朴相權（박상권）著；李靜宜譯.
-- 初版 . --
臺北市：朱雀文化，2017.02
面；　公分
譯自：펜홀릭 - 헤어나올 수 없는 필기구의 매력！
ISBN 978-986-93863-7-1

1. 藝術
427

About 買書

●朱雀文化圖書在北中南各書店及誠品、金石堂、何嘉仁等連鎖書店均有販售，如欲購買本公司
圖書，建議你直接詢問書店店員。如果書店已售完，請撥本公司電話（02）2345-3868。
●●至朱雀文化網站購書（http://redbook.com.tw），可享 85 折起優惠。
●●●至郵局劃撥（戶名：朱雀文化事業有限公司，帳號 19234566），掛號寄書不加郵資，4 本
以下無折扣，5 ～ 9 本 95 折，10 本以上 9 折優惠。

STAEDTLER®

MS100
頂級藍桿繪圖鉛筆

獨家技術

防斷、易擦好削

MS100B
黑桿人像素描
專用鉛筆

速寫

極致黑

NEW

體驗頂級繪畫的極致享受！